世界名畫家全集 何政廣主編

拉夏培爾 David LaChapelle

曾長生◉撰文

藝術家出版社

世界名畫家全集

超現實攝影第三代大師

拉夏培爾

David LaChapelle

何政廣●主編
曾長生●撰文

藝術家出版社

目 錄

前　言

拉夏培爾為自己塑造的神聖藝術殿堂

透過安迪沃荷的普普三稜鏡

投射出了一幅幅五彩絢爛的攝影圖像

當代縱慾的、肉體的、消費文化的美麗與荒謬

一同在他的創作中被極端化

　　但現實生活中的拉夏培爾卻不是位拜金主義者，他不眷戀豪宅、名車，而是將所有經由攝影賺到的錢，全數再投入攝影創作中。他藉由工作獲得樂趣，所以攝影作品也顯得玩興十足。

　　大衛·拉夏培爾（David LaChapelle）1963年出生於美國康乃狄克州，青少年時期移居紐約，第一份工作是在安迪沃荷發行的《Interview》訪談雜誌擔任攝影師，那時他才十八歲。

　　他的攝影作品以明亮的色彩風格著稱，佐以幽默、隱喻和性的因素，這些華麗炫目的相片反映了一個享樂主義、慾望橫流且物質豐饒的社會，充滿著各種膚色的知名音樂人、演員、運動員和模特兒，大眾傳媒會感興趣的對象全在這裡，對很多人來說，他們是當代社會的英雄，也是美國夢想和慾望機器的產物。

　　拉夏培爾用這些經過安排的肖像，向他的普普藝術偶像安迪·沃荷致意。他剝下媒體和藝術史上經典人物的面具，予以重塑，並在作品中以更複雜、隱晦的方式來深入，每件作品都有故事、概念及主軸。

　　即使是美國電影中的笑鬧元素，有時也會出現在拉夏培爾的攝影裡，速食文化、名牌崇拜等當代現象，也在他的作品中得到意想不到的逆轉，觸及了漢姆特·紐頓（Helmut Newton）和蓋·博汀（Guy Bordan）發展出來的「激進華辭」（radical chic）詮釋法。

　　當攝影的人造性達到頂端，拉夏培爾的世界觀也表達得最明顯，這些作品是他的異想世界，也是他眼底多彩多姿的社會景象。荒誕不經、過度構圖、藝術和色情圖像都只是攝影藝術娛樂大雜燴的素材。

　　拉夏培爾有一大群工作團隊做後盾，就像個導演一樣，把相片當成戲劇或電影來構圖安排。在這裡，許多攝影領域曾經、且仍然看重的寫實主義神話，已被悄悄地呈現和修潤。

　　安迪沃荷的名言：「每個人都有機會成名十五分鐘。」拉夏培爾的作品看似像「後安迪沃荷」時代必然的發展結果，呈現了今日任何人都可能一夜之間成為熱門「經典」的社會現象。「究竟這是商業，還是藝術的疑問」在觀看他的作品時常出現，呈顯當代藝術、時尚與流行文化之間的界線愈漸模糊的趨勢。

　　無論是靜態影像或是動態影片，對拉夏培爾而言都是「一樣的、跳脫黑暗、試圖找到光的旅程」，他以藝術精神操作他的媒介，藉由藝術他找到跳脫社會框架的方式，也昇華了許多奇異幻想。

2012年4月於《藝術家》雜誌社　何政廣

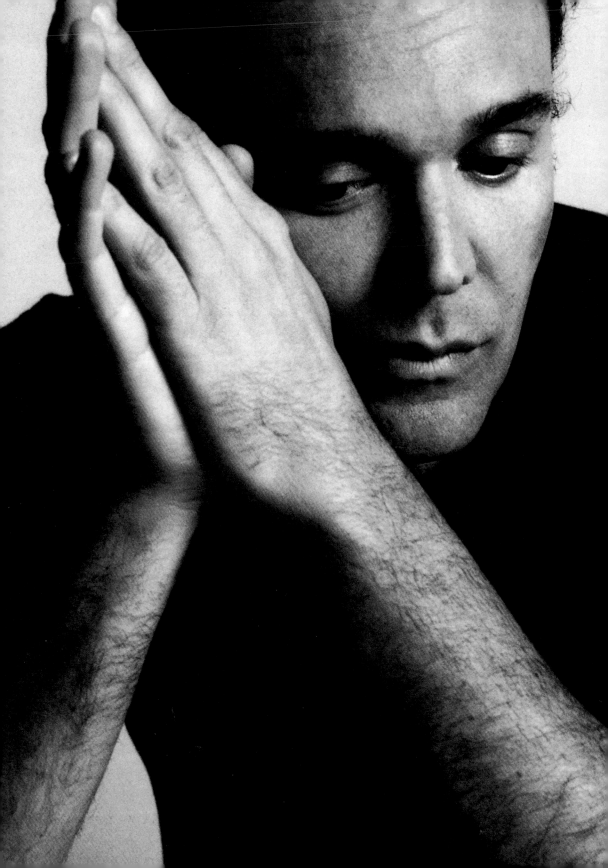

超現實攝影第三代大師——
大衛·拉夏培爾

攝影界的費里尼

　　大衛·拉夏培爾（David LaChapelle）是美國當代著名的時尚攝影大師，他不僅影響了時尚圈，還跨足MV拍攝、紀錄片拍攝、廣告導演、展場設計、當代藝術攝影等。他的作品充滿了奇幻異想與超現實風味的黑色幽默，風格獨特，賦予了流行文化全新的風貌，他可以說是為當代藝術帶來了嶄新的嘗試。名列《美國攝影》（*American Photo*）雜誌十大攝影師的拉夏培爾，陸續奪下多項攝影大獎，他的作品曾刊登於《義大利時尚》（*Italian Vogue*）、《法國時尚》（*French Vogue*）、《浮華世界》（*Vanity Fair*）雜誌、GQ、《滾石》（*Rolling Stone*）音樂雜誌、i-D等雜誌封面。

　　拉夏培爾的攝影藝術理念充滿著狂熱的情緒，大膽的議題，飽和的色彩，作品背後則是無窮的隱喻。當攝影逐漸被視為一種藝術；當攝影展比畫展更吸引人潮觀賞；當這個世代的表現語言已經由畫面代替了文字，拉夏培爾的攝影作品無疑是這股影像風潮的先鋒人物。拉夏培爾在擔任25年來的時尚圈和廣告界知名攝

少年時期的拉夏培爾（中）
（右頁圖）

超現實攝影第三代大師
——大衛·拉夏培爾
（前頁圖）

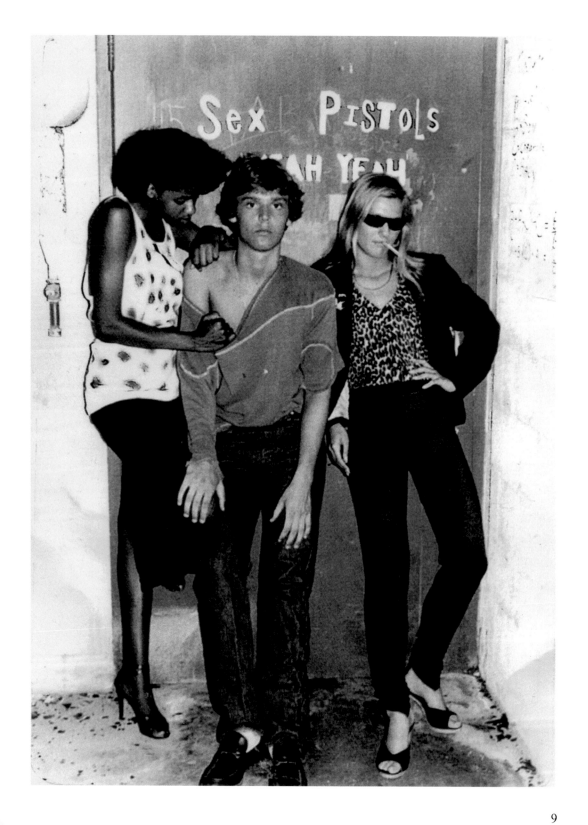

影師後，他開始作自己想要作的事，成為一名符其實的影像藝術家，記錄虛假背後的真實面目。看過他作品的人都可以體會出，他這種獨樹一格又帶有挑釁感的時尚攝影作品。像搖滾天后瑪丹娜（Madonna）以彷彿印度神祇的姿態坐在巨大的手上、女神卡卡（Lady Gaga）穿著透明氣球裝從粉紅色的房間走出、娜歐咪·坎貝兒（Naomi Campbell）在他的鏡頭下全裸展示身體的饗宴等畫面，迄今仍令人印象深刻而津津樂道。

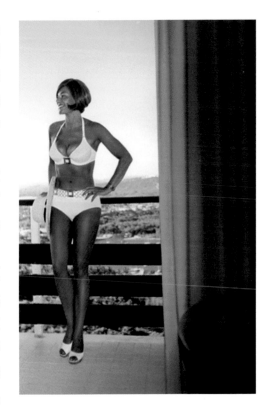

拉夏培爾拍攝穿比基尼母親的相片

有「攝影界的費里尼」之稱的大衛·拉夏培爾，他的作品可以說是代表了整個九〇年代的文化縮影：名人崇拜、好萊塢奢華、消費文化、毒品上癮、性愛氾濫和時尚拜金，他的影像作品中經常可見的是，超現實感的名人圖像和視若無睹的風流物慾，一方面暗示了時尚名流的奢靡生活，另一方面也深刻記錄了這個荒唐年代的頹廢。但在2005年後，他的作品卻轉向心靈宗教層面的探索，他為弱勢族群、戰爭事件尋求正義，甚至為更嚴肅的議題發聲。

拉夏培爾之所以能成為一代攝影大師，便是因為他總能為自己創造的影像論述一套主張。拉夏培爾不僅拍出了攝影之美，更讓我們看見了屬於這個世代的文化浮士繪。如果我們說拉夏培爾是，繼達利與費里尼之後的第三代超現實主義攝影大師，此尊稱對他而言也當之無愧。

從「303」畫廊到《訪談》（*Interview*）雜誌

大衛·拉夏培爾1963年3月11日出生於美國康乃狄克州的費爾菲爾德（Fairfield），在搬到紐約之前是以學習成為藝術家而就學於北卡羅萊納藝術學院（North Carolina School of the Arts）。他第一次嘗試攝影是在他全家前往波多黎哥旅行時，拍攝他的單親母

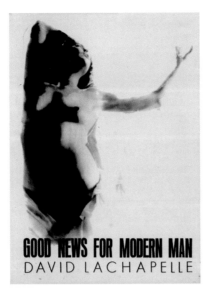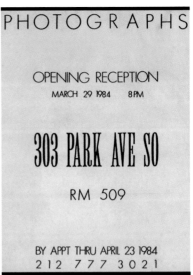

拉夏培爾1984年於303藝廊舉行的首次個展「給現代人的好消息」邀請卡

親海嘉・拉夏培爾。此後,拉夏培爾就對攝影愛之若狂。除了平面攝影之外,他也拍攝過音樂錄影帶、執導過電影,甚至延伸到裝置藝術與舞台設計的製作。

由於身邊不少朋友因毒品而過世,影響了拉夏培爾的作品對生死與宗教議題的看法。在他求學的初期階段,他非常不喜歡上學,因為在學校裡,他的行為舉止與衣著經常與他人不同,而被同學視為怪人,所以他經常遭到同學的霸凌,使得他非常自卑,也間接影響他後來的作品中富含批判性的色彩。

拉夏培爾實在受不了欺凌而離家逃往紐約市,到麗莎・史蓓曼(Lisa Spellman)的暗房工作,在拉夏培爾的建議下將其暗房改為畫廊,然後取名為「303」,並開始投入許多精神來舉辦展覽,首次的展覽是1984年的「給現代人的好消息」以及「天使、聖徒與烈士」。他早期作品除了以底片拍攝之外,也會在底片中上色以增添作品效果。

早在1984年,拉夏培爾便在303藝廊舉辦個人首次攝影展,當時他的每件影像創作開價400美元,卻乏人問津。他在高中畢業後所得到的第一份工作,就是安迪・沃荷(Andy Warhol)所安排的《訪談》(Interview)雜誌的攝影師職缺。某次在紐約夜店「里茲」(Ritz)幻覺皮衣合唱團(Psychedelic Furs)的演唱會

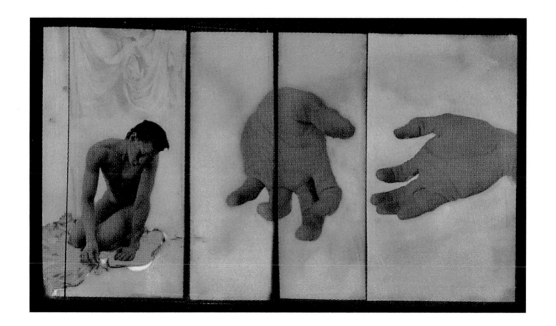

上巧遇沃荷，沃荷要拉夏培爾帶作品來見他，之後拉夏培爾即與馬克‧比雷特（Mark Ballet）、派吉‧波維爾（Paige Powell）及維夫瑞多‧羅沙度（Wilfredo Rosado），開始為《訪談》雜誌工作。

在早期還尚未出名的拉夏培爾，曾擔任婚禮的拍攝者，盡可能的賺取生活的費用，以繼續他藝術家的工作。之後他的作品才引起安迪‧沃荷的注意，因而到《訪談》雜誌工作並擔任攝影師，這也是他的第一份職業，而他即是從這時候開始在雜誌內發表許多攝影作品。他目前在好萊塢裡工作，並與各種團隊合作，創造不少作品。他舉辦展覽，並提倡美術教育。在他的藝術創作歷程中，米開朗基羅（Michelangelo）、安迪‧沃荷及麥可‧傑克森（Michael Jackson）可說是影響拉夏培爾最重要的三個人物。

「我希望我的作品是視覺的饗宴，它們能抓住你的注意力，擁有海報般的張力。」童年過得並不順遂的拉夏培爾，在1978年搬到紐約東村後，到過五四俱樂部，見識了次文化的世界，而這個叫做「Camp 的世界」之領導者，就是普普大師安迪‧沃荷。拉夏培爾給沃荷看了他拍的裸男朋友照片，而後立刻被雇用。

是安迪‧沃荷給了他第一份工作——《訪談》雜誌的攝影

1989年1月7日至28日在紐約 Trabia MacAfee 畫廊展出「**更好的所在**」系列

安迪‧沃荷與拉夏培爾
1984（右頁圖）

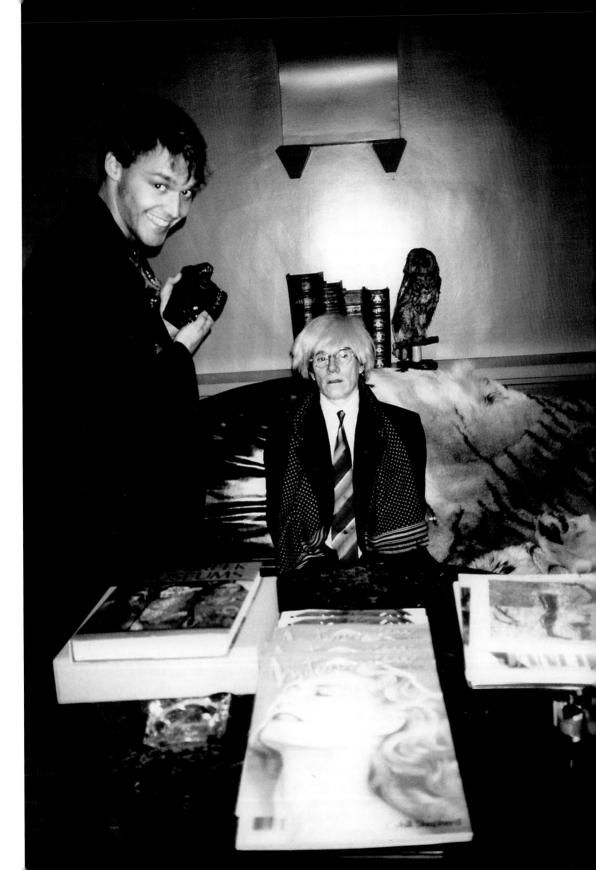

師，而在安迪・沃荷生命的最後旅程，也是經由拉夏培爾拍了普普大師最後的肖像照。這張安迪・沃荷的照片（Andy Warhol：Last Sitting），也是他獨有的照片，拍攝兩週之後沃荷就過世了。《浮華世界》隨後也登出這張作品，圖片右上角為聖經，因為安迪每一個星期都會徒步上教堂，所以此符號圖像間接顯示，他也是一名很虔誠的教徒。與拉夏培爾合作過的明星不少，像近期的搞怪天后——女神卡卡，美國現任國務卿希拉蕊，流行樂壇女教主瑪丹娜，性感女星安潔麗娜・裘莉（Angelina Jolie），都是拉夏培爾經手拍攝過的名人，其他名人尚包括貝克漢、派瑞絲・希爾頓（Paris Hilton）、吐派克・夏克爾（Tupac Shakur）、肯野・威斯特（Kayne West）、阿曼達・拉波兒（Amanda Leopre）、傑夫・孔斯（Jeff Koons）等人。

圖見89頁

　　近年來，拉夏培爾除了商業攝影之外，也漸漸加重比例的從事美術創作的工作。此外，他也提倡著重美術教育方面的重要宣導活動，將他20年來創作的心路歷程跟大家分享。2010年春天，拉夏培爾即在台北當代藝術館，展開世界巡迴展中的亞洲首站。

攝影界的壞男孩打破了「不可能」

　　攝影界的壞男孩大衛・拉夏培爾的創作風格，恰與超現實主義大師達利的行徑類似。他們均認為，時尚攝影不是客觀世界的再現，而是創作者個人主觀意識的呈現。拉夏培爾的攝影作品經常是閃爍著令人訝異的奪目色彩與光點，隱含著幽默風趣的意含，將商品與藝術原本一體兩面的特質，發揮到淋漓盡致，商品化了許多藝術，也藝術化了許多商品，此即他的創作理念。

　　拉夏培爾對當代社會與消費文化的誘惑特質深感興趣，當戀物成為當代精神的核心價值，他從置身於由廣告與消費行為所驅動的社會中，直入事物表面而檢視隱藏其後的詭計，同時將消費至上的文化醜態予以轉化，破解為歡愉與淺膚包圍的變態人生，表現出叫人難忘的咆哮影像，為觀者帶來情感上的悸動效應，他的影像深具唯美與詭異的雙重性。

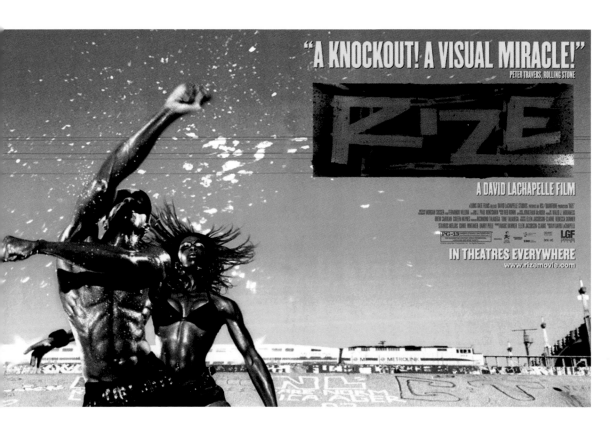

拉夏培爾2005年執導的
紀錄片《RIZE》的電影
海報

　　在此以物慾精心設計的迷幻異境中，消費終究來自於人性。表面上消費似乎慰藉了人心，其實有關時尚與消費之間既孤獨又親密、既疏離又連結的關係，均可在他的影像作品中找到注解。而拉夏培爾近乎豔俗的享樂主義風格影像，經常是大膽地深化了災難與夢幻兩極之間的意象落差。

　　拉夏培爾認為，想要創造「不可能」（the impossible），首先就是要打破「不可能」的念頭。當一個想法出現腦中，就要將之轉化，使它進而可行可見。當拉夏培爾年輕時，即決定要讓自己成為一名藝術家，他立定志向要以攝影成為他的創意媒介，於是他借了一部攝影機拍下他人生早期的一些作品，呈現他對生活的想像。拉夏培爾並稱，開放創意的重點不在於如何思考，而在於如何去思考那些別人從不思考的部分，我們應該以兒童般的天真（innocence）眼光來看待世界，然後以我們眼中所見到的進行溝通對話，這才是真實，這才是藝術。

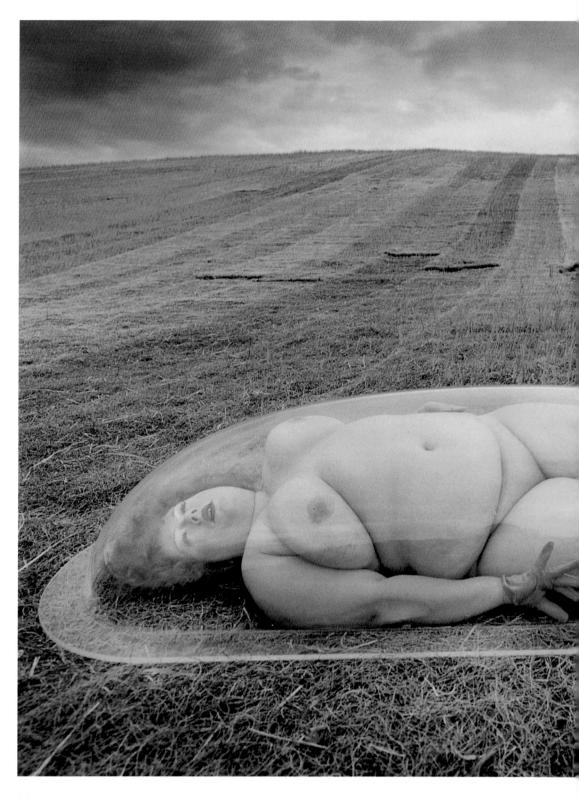

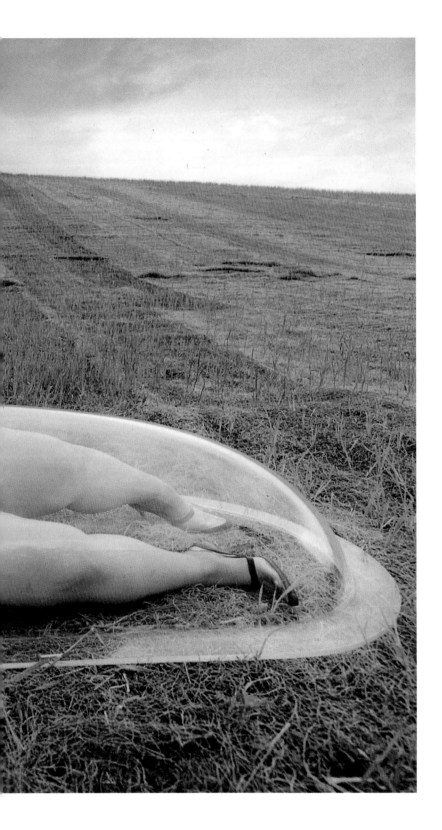

大衛・拉夏培爾
寂寞娃娃之一：裸體
彩色相紙輸出
1998

例如在他替朋友夏濃・高特（Sharon Gault）所拍的這件名 圖見17頁
為〈寂寞娃娃之一：裸體〉（Lonely Doll I：Nude）作品當中，當
時的夏濃並沒有男朋友，所以拉夏培爾在替她「徵男友」。他用
攝影的方式來表現她的個人風格，大膽的將夏濃豐腴的身體表現
出來，並且用透明壓克力像包裝般的封閉，陳列在一處草地上。
夏濃的美對他來說，不是時尚的乾瘦軀體，而是在於不朽的永恆
與保存。美不會只有一種形式，轉換一個角度看法就會不太一
樣，拉夏培爾異常執著於以「無預警的現象」做為拍攝題材，他
認為美的出現具突然性的。

在他替各種雜誌擔任攝影拍攝時期即有一個想法，他覺得
應該利用雜誌來做為他的藝廊，把自己的想說的話藉由各式各樣
拍攝案例，在一張張的名人或是模特兒攝影中付諸實現。他不只
挖掘名人想說的話，更讓名人盡情咆哮，跳脫世俗為他們定下的
刻版印象，也間接挖掘出現實生活的各種社會現象，只是這樣
的「陳列」方式變成了印刷、大眾媒體。然而不論他怎麼表現，
如果人們能夠停下來看這張照片而產生了思考，甚至喜愛這張照
片，並從雜誌裡面撕下來將之貼在家裡的任何地方。他很榮幸能
夠影響到別人，或是很高興能讓別人的牆佈置成像美術館一般。

《訪談》雜誌象徵著一種時代精神，藝術世界與普普文化盡
在其中，這使得拉夏培爾隨機轉變了想法，他發覺自已根本不需
要藝廊，因為雜誌是作品最好的展示空間，甚至可以說雜誌是私
人影像收藏博物館。拉夏培爾並稱，「我以秒針追逐著時針的心
情工作，盡可能地按下快門，時間對我來說永遠不夠。我不瞭解
何謂風格，我也不想去瞭解何謂風格，攝影經常是不以風格來定
義的。」他認為，夢幻般的攝影作品，就像是由光與影所構造出
來的種種靈魂的撞擊，那是在真實與夢幻之間頃刻展開的完美，
所有一切均不會是刻意言傳於表象。

向麥可・傑克森致敬

拉夏培爾拍過眾多歐美名人和巨星，他一直希望有機會以流

大衛・拉夏培爾
**美國耶穌：擁抱我，
勇敢帶我走**
彩色相紙輸出　2009
（右頁圖）

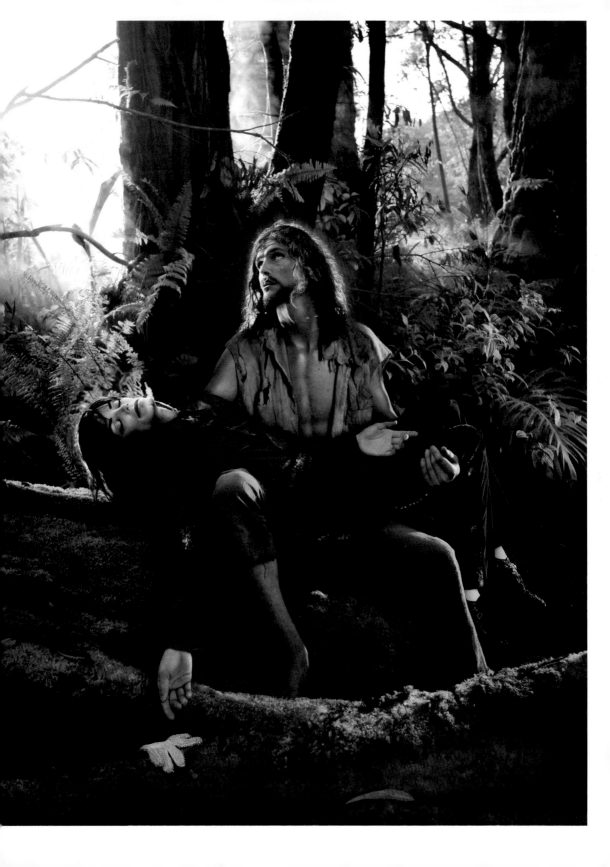

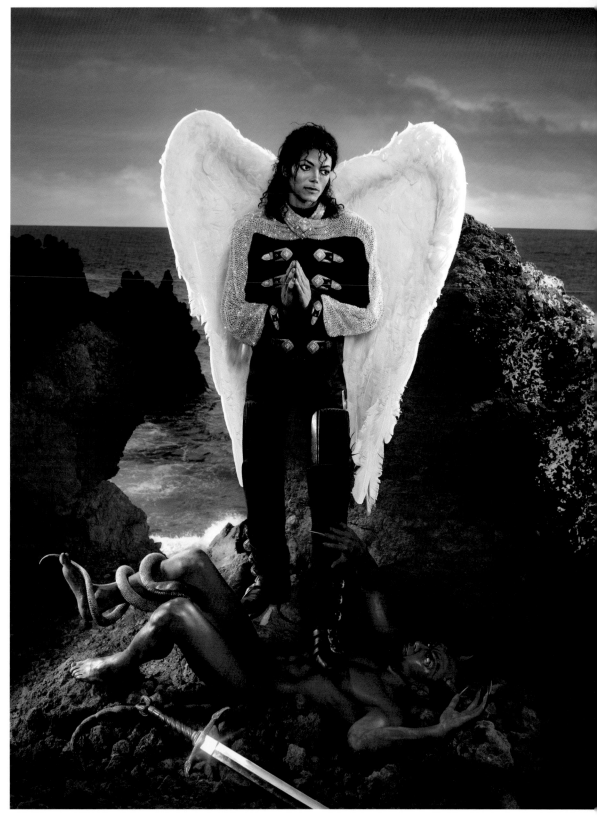

大衛‧拉夏培爾　**大天使麥可：沒有信息能比此更明白**　彩色相紙輸出　2009

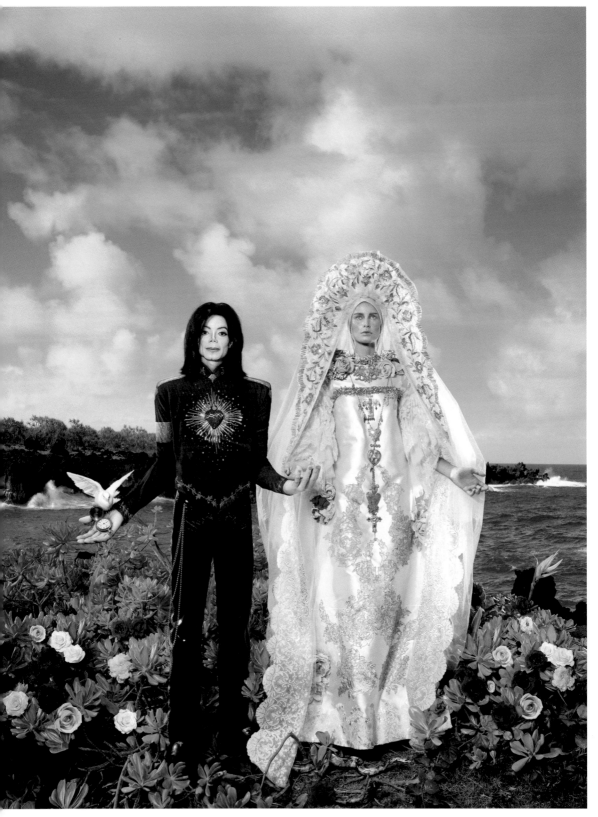

大衛‧拉夏培爾　**賜福：我永不會讓你離開，因你永遠在我心裡**　彩色相紙輸出　2009

行天王麥可‧傑克森為作品拍攝的主角，卻始終沒有達成心願。主要是因為媒體一直對麥可採取不友善的態度，導致麥可潛意識裡始終對攝影師具畏懼感，以及面對鏡頭充滿了心理的障礙。

為了向麥可致意，拉夏培爾決定製作一系列作品。他在夏威夷離他住家不遠的海岸農場，以一位貌似麥可的年輕人為模特兒，並參考了墨西哥天主教聖像圖卡的格局和三聯作的概念，拍攝完成〈美國耶穌：擁抱我，勇敢帶我走〉（American Jesus）、〈大天使麥可：沒有信息能比此更明白〉（Archangel Michael）、〈賜福：我永不會讓你離開，因你永遠在我心裡〉（The Beatification）等三張作品。其中歌星麥可扮演的大天使麥可，以正義使者的姿態打擊魔鬼，但是他本身卻像個心靈遭受重傷的人、落寞天涯海角的孤獨戰士。正義與邪惡的對比、勝與負的認定，語詞表達雖然清晰，語意內涵其實是有待辯證的。

圖見19-21頁

在拉夏培爾的心目中，麥可是個絕對不可能加害他人的善良人，他也堅信那些加諸於麥可的所有控訴訊息都是莫須有的。這一點我們從麥可親自創作的歌詞內容就可以感受得到，他總是相信著人性的至善、相信未來的世界一定會更好。對拉夏培爾而言，麥可的人生傳奇是這個時代最偉大的史詩，麥可簡直就是一位現代版的烈士，是一個降臨人間的天使。

我們仍記得2010年春天，大衛‧拉夏培爾選擇在台北當代藝術館進行亞洲巡迴首展，作品包括他於1985年至2009年間所完成的250餘件代表作，為了透過展場動線來完美呈現作品，大衛‧拉夏培爾刻意以他第一批「純藝術」作品開場，這一系列的作品以洪水主題為共同背景，用來展現他對於參照藝術史和宗教的高度興趣，也作為一種自我身份與創作「覺醒」的象徵。

在台北當代藝術館的這次展示中，大衛‧拉夏培爾接著還安排了自己為商業所拍攝的最後一系列作品，以及他為雜誌工作了十五年來的經典創作，在這一百多幅照片中，大多是他以雜誌為媒介，盡可能地傳遞到最多地方、讓最多人看見他的作品。

尤其是最後在展場的出口，他掛上二張他最早期的作品〈天使〉（Angel）與〈內在光芒〉（Light Within），他如此安排，

大衛‧拉夏培爾　**天使**
彩色相紙輸出　1985
（右頁圖）

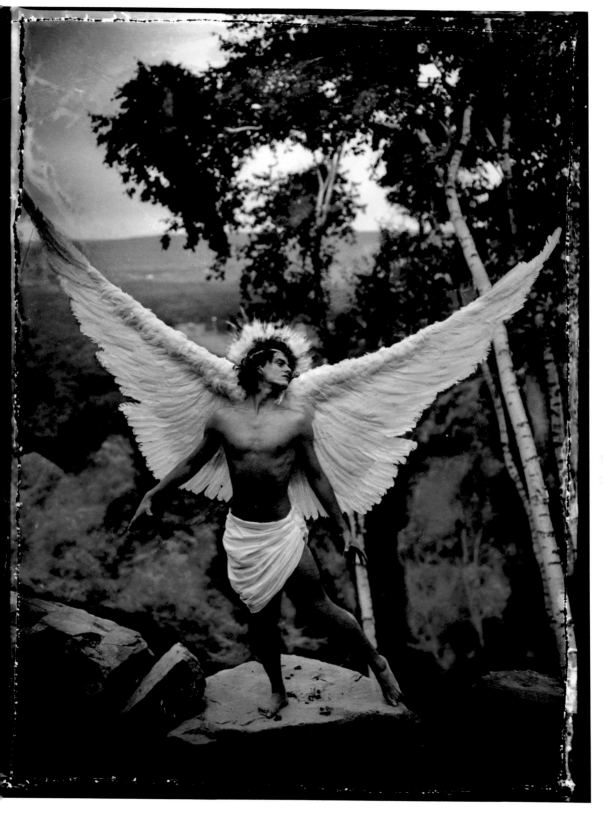

所希望呈現的意義是，人往往為物質所牽絆，惟有克服對物質的慾望，才能得到真正的自由。大衛‧拉夏培爾還特別解釋稱，最後展示的作品是他對早期作品的反思，他希望重新回到關於宗教變貌、重返天堂以及對生死的關注等想法去思考創作。在他腦海中，「生是幸運，或許死也是幸運」，他以創作來做為給自己尋找答案的方式。

對於其中可能涉及到的宗教信仰問題，大衛‧拉夏培爾說，寧願只說自己是有信仰的人，而不會說自己是有宗教信仰的人，因為各宗教的基本教義都已經遭到扭曲。對於和平，他認為，上帝是不會為此而讓不同宗教派別之間發動戰爭。拉夏培爾的作品雖然外表華麗時尚，但其背後對世俗的價值評斷，渴望從影像中尋求解脫，從影像中尋找信仰，才是拉夏培爾所真正想要表達的意象。

拉夏培爾所最吸引人的，就是在對作品中以編導式手法產生的超現實表現。他雖然諷刺時尚主流，但他卻擁抱流行大眾，他認為一昧的逃離是沒有用的，只有擁抱流行，接受流行。他認為，流行因為本來就是貼近人心，容易親近，富含著各種可變性，才能夠被稱為流行，人們才會感到興趣，才更容易閱讀當代社會的個中因果關係，並產生希望與憧憬。「這個世界已經變了，人們的觀念也隨時間不斷的改變；流行也就不再是個運動，而轉變成為一種藝術的形式。」拉夏培爾如是說。

雖然拉夏培爾的作品充滿著浮華奢靡、犯罪與性等等，但其實私底下的他卻是一個虔誠的基督教徒，他看不出來還是個素食主義者。他是永遠抱持著用直覺來創作的藝術家，並希望能夠在樹林間蓋一間樹屋的單純想法，但令人感到諷刺的是，他也拍攝出以商業為導向，又擁抱著名人光環之下的作品。這樣的人格與行為的相互矛盾，正反映在拉夏培爾的系列作品上，他可以說是以華麗的手法來展現，從悲觀中找到樂觀之處，從異常的幽默中反思警世。他的作品中雖然不斷受到世俗所批判，不過他始終認為，每個人在心中都有一個光明面，善與惡只是一線之隔，這些也都自然呈現於他的影像作品中。

大衛‧拉夏培爾
內在光芒
彩色相紙輸出　1986
（左頁圖）

資本主義社會價值觀的危機

2007年被公認為是一個奢侈浪費和過度消費的年代，拉夏培爾就在此時創作了一系列作品，以預示這個墮落時代將會無可避免地終結。這些作品赤裸裸地描述了人們的貪婪，和利用物質追求來證明自我價值存在的迷失心態。

像拉夏培爾以「純真寓言」（Auguries of Innocence）為標題的系列作品，其內容描述了各種存在於人世間的二元矛盾：人類與自然、剎那與永恆、擁有與失去等。而他的另一幅作品〈墮落——所有能到手的永遠不夠〉（Decadence：The Insufficiency of All Things Attainable），則是透過超現實的手法，以右邊即時行樂的人群，對照左邊傷慟死者的場面，遙遙呼應了十五世紀荷蘭畫家波希作品「人間樂園」之中，對於人類貪婪心性的揭露。圖見184-185頁

「貨幣負片」（Negative Currency）系列創作，也是具有一語雙關意含的實驗性作品，拉夏培爾將美金紙鈔當成底片，直接放進影像放大機中，讓光線透過紙鈔投射於彩色相紙上，由此產生了正反兩面圖案重合、桃紅色調鮮明的美鈔新圖像。將實體鈔票權充虛擬底片，直接回應了一個構構在虛假財物和虛浮資本的經濟體系，終將導致垮台崩潰的危境。

「車禍」（Crash）系列，有意探討名車所代表的社會價值觀，這些車輛所耗費的能源和金錢，讓人們的過度消費到達極限。這些名車的撞毀反而讓我們看清了物質的脆弱與易逝性，以及「過度消費」時代的終結。圖見36-40頁

拉夏培爾透過冷靜而嘲諷的鏡頭，凝視資本主義社會中的人類行為：奢靡浮華、貪得無厭和消費物慾。這些行為所產生的無形社會力量，不斷地刺激人們追求更多的物質，也逐漸地讓人性受制於物質慾望。人們對於權力、名聲、財物以及性的渴望，像黑洞一般，強力吸噬了過程中所遇到的所有一切，其中也包括消費主義的受害者本身。

拉夏培爾的攝影作品，擅長以真實的事物建構一個又一個浮

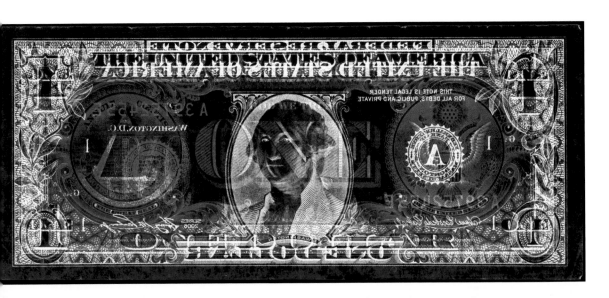

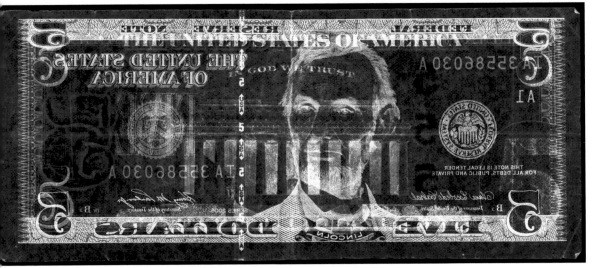

大衛·拉夏培爾
**貨幣負片：用一美元鈔票
為負片** 彩色相紙輸出
1990-2008（上圖）

大衛·拉夏培爾
**貨幣負片：用五美元鈔票
為負片** 彩色相紙輸出
1990-2008（下圖）

華夢幻的世界。這個由大量作品圖像所營造的「沙龍」式展示，集結呈現了他近年創作中最超現實的各類照片，同時也舖陳了拉夏培爾藉由想像力來整合人間矛盾的詩意特質。臣服於消費主義的公眾名人，其實也是自我形象膨脹的產物，公眾形象的塑造，也成了明星／名人的社會通行證。拉夏培爾以此議題為鏡頭聚焦對象，利用明星的閃亮世界，雙向描繪出了每個人心中的自戀情結與自我表現心態，以及此雙向關係之中一種既緊密又微妙的互

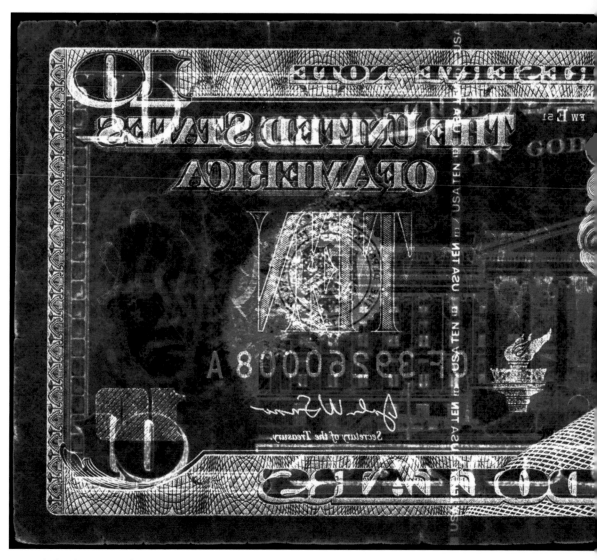

大衛・拉夏培爾　**貨幣負片：用十美元鈔票為負片**　彩色相紙輸出　1990-2008

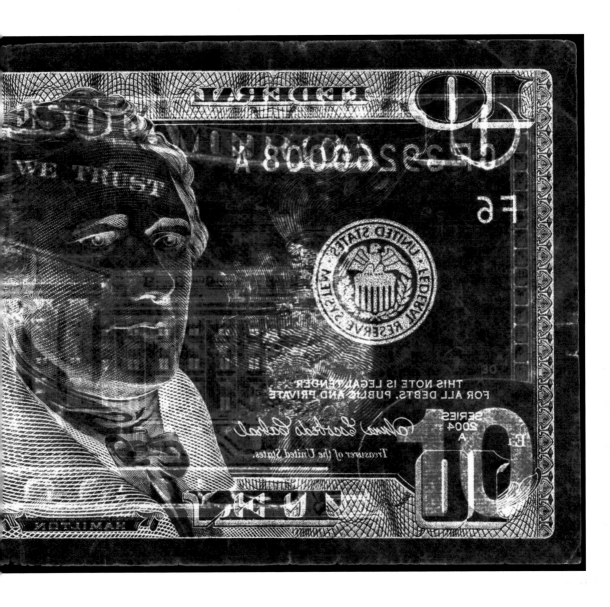

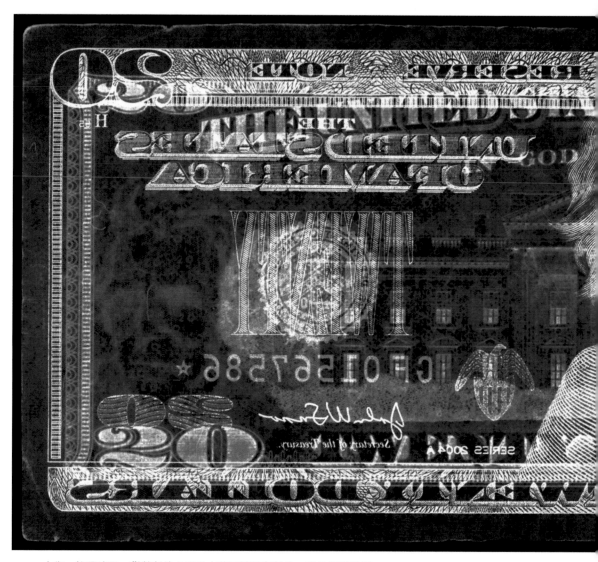

大衛·拉夏培爾　**貨幣負片：用二十美元鈔票為負片**　彩色相紙輸出　1990-2008

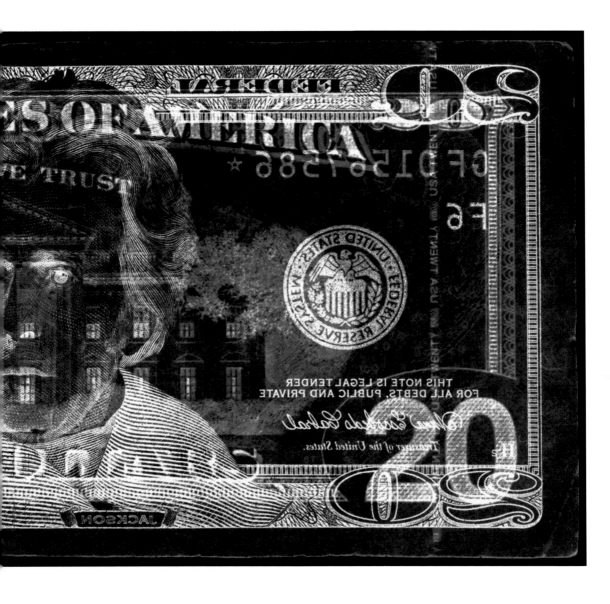

大衛・拉夏培爾　**貨幣負片：用五十美元鈔票為負片**　彩色相紙輸出　1990-2008

33

大衛·拉夏培爾　**貨幣負片：用一百圓人民幣為負片**　彩色相紙輸出　2010

大衛·拉夏培爾　**貨幣負片：用五十圓人民幣為負片**　彩色相紙輸出　2010

大衛·拉夏培爾　**貨幣負片：用二十圓人民幣為負片**　彩色相紙輸出　2010

大衛·拉夏培爾　**貨幣負片：用十圓人民幣為負片**　彩色相紙輸出　2010

大衛·拉夏培爾　**貨幣負片：用五圓人民幣為負片**　彩色相紙輸出　2010

大衛·拉夏培爾　**貨幣負片：用一圓人民幣為負片**　彩色相紙輸出　2010

大衛・拉夏培爾　**車禍：強化表現**　回收瓦楞紙板印刷　2008

大衛‧拉夏培爾　**車禍：無限自由**　回收瓦楞紙板印刷　2008

大衛・拉夏培爾　**車禍：知性墮落**　回收瓦楞紙板印刷　2008

大衛‧拉夏培爾　**車禍：奢侈力量**　回收瓦楞紙版印刷　2008

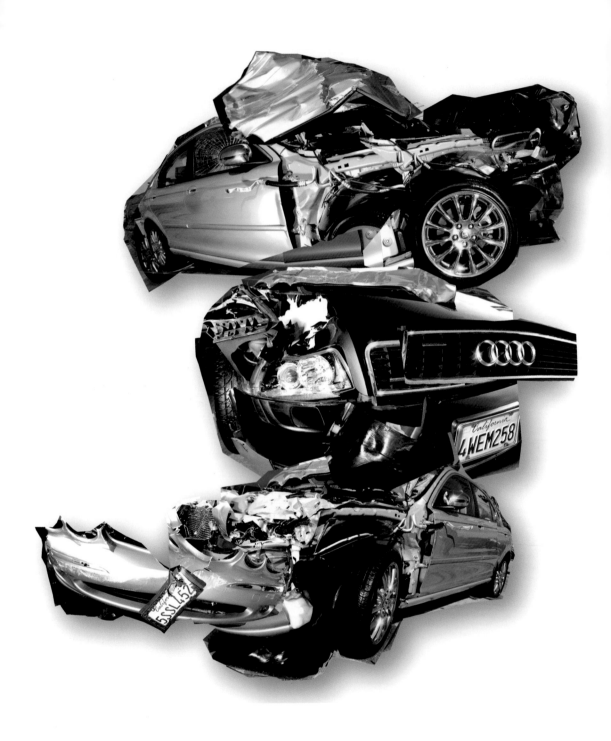

大衛·拉夏培爾　**車禍：動能發射**　回收瓦楞紙版印刷　2008

動情景。

圖見46-59頁　　在「災難與毀滅」（Disaster and Destruction）這個主題中，拉夏培爾從1999年到2005年之間創作完成十餘件作品，場景意象包括交通事故、社會暴力、天然災害或世界末日，指涉內容混合了新聞事件、社會現象和藝術家個人的想像。這些作品的共同點是，都有個災難現場和時髦裝扮的劫後餘生者，她們的扮相與存在，相對於混亂的周遭環境，提供了兩種預測和閱讀：救難者或逃難者。這種刻意將毀滅與高雅並置對比的藝術手法，隱約也揭示了人類透過消費主義和自我滿足，來規避現實的苦難與心靈的不安；但也正是基於此種逃避心態，才讓人們對於現實越來越麻木不仁，直到大難臨頭。

　　〈世界盡頭之屋〉（The House at the End of the World），則是拉夏培爾近期較具大眾爭議性的作品，此件為義大利VOGUE雜誌拍攝的系列時尚作品之一，也是他最後替時裝雜誌所拍攝的作品。我們每天都從新聞上知道天氣在改變，氣象在變遷，天災讓許多家園遭到毀滅、一無所有而產生恐懼感。於是激發他想像到，如果時尚遇到災難時，會呈現怎麼樣的情景呢？

　　〈世界盡頭之屋〉的整體構圖，是災難過後的現象，天氣雖然放晴，但房屋處處滿目瘡痍，突兀的畫面中呈現的是，女性將棉被與枕頭融入自身造型中，她抱持著生命之外，也不忘仍要穿著絲質衣著與高跟鞋。這樣的華麗與破碎的相互矛盾，背後想要述說的是：當災難來襲時，你又能逃到哪裡去？生不帶來，死不帶去，這些奢華時尚能夠帶得走嗎？拉夏培爾諷刺有人把時尚看得比自己的生命還要重要，寧可為了時尚而不惜敗金的病態心理。

　　巧合的是當該作品發表時，當年剛好是卡崔納颱風襲掃美國南方之際，恰好與他的創作題旨相吻合，但這些作品卻被媒體扭曲炒作，因而指責拉夏培爾的這些作品根本是在消遣災民，使他深感無奈與挫折。此作品發表之後，拉夏培爾便決定退出時尚雜誌圈，不再替時尚圈做攝影作品，這也是拉夏培爾之後改變作品創作方向的一個分界點。

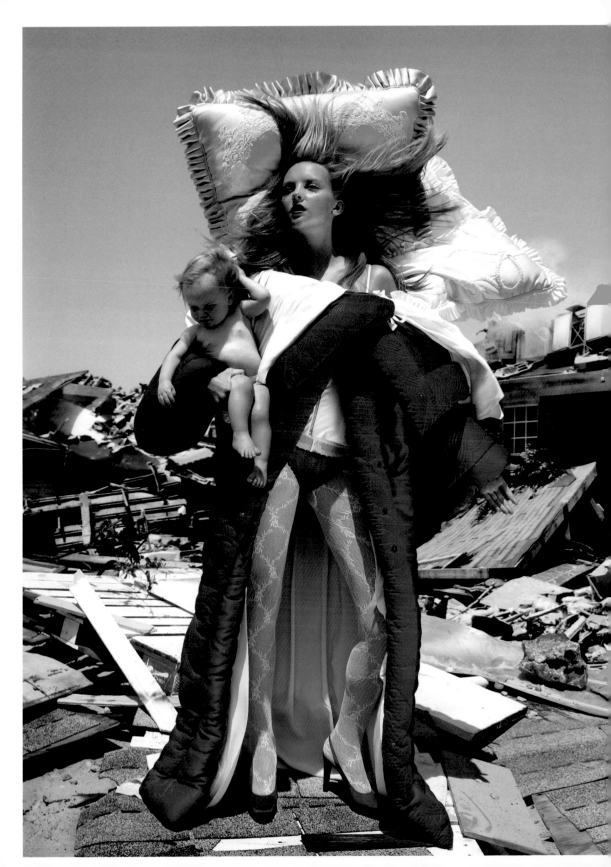

大衛・拉夏培爾　**家庭暴力**　彩色相紙輸出　2003

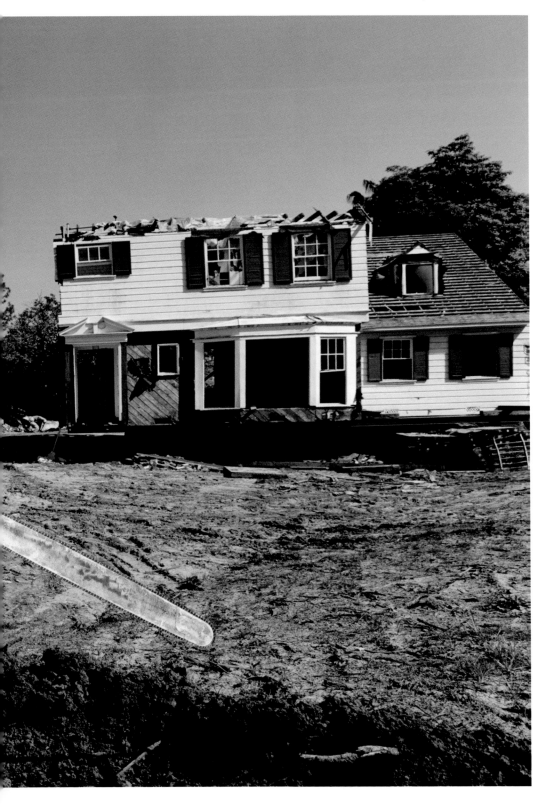

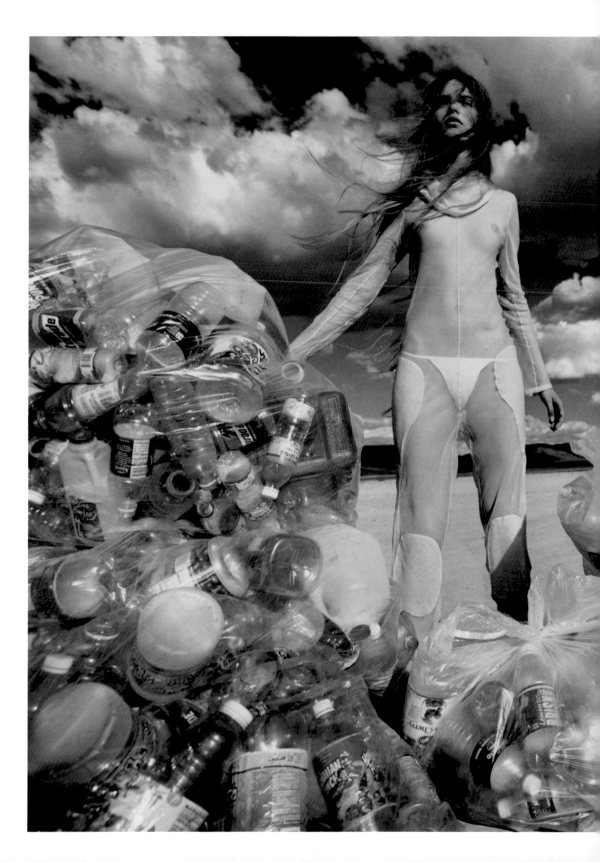

大衛・拉夏培爾
償罪的天堂
彩色相紙輸出　1999

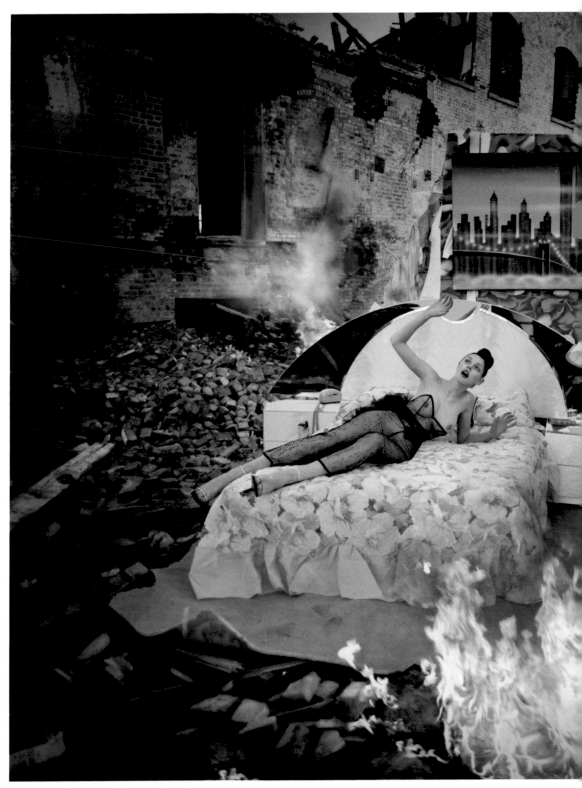

大衛・拉夏培爾　**隔天早晨**　彩色相紙輸出　1999

大衛・拉夏培爾 **能幫幫我們嗎？** 彩色相紙輸出 2005

大衛·拉夏培爾　**你在那裡嗎？**　彩色相紙輸出　2005

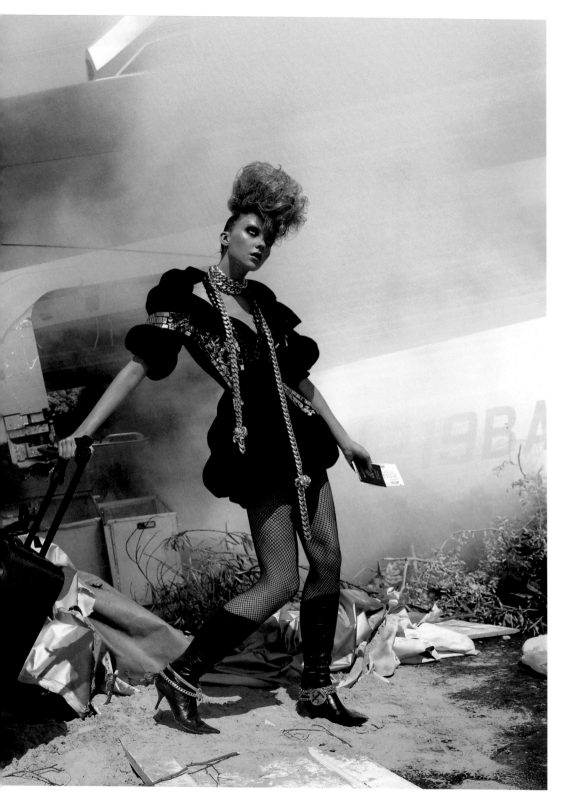

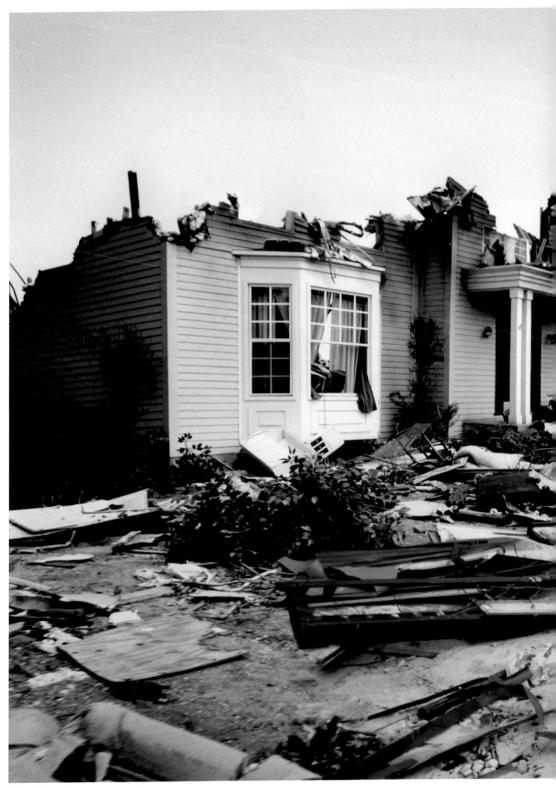

大衛・拉夏培爾　**世界完蛋時**　彩色相紙輸出　2005

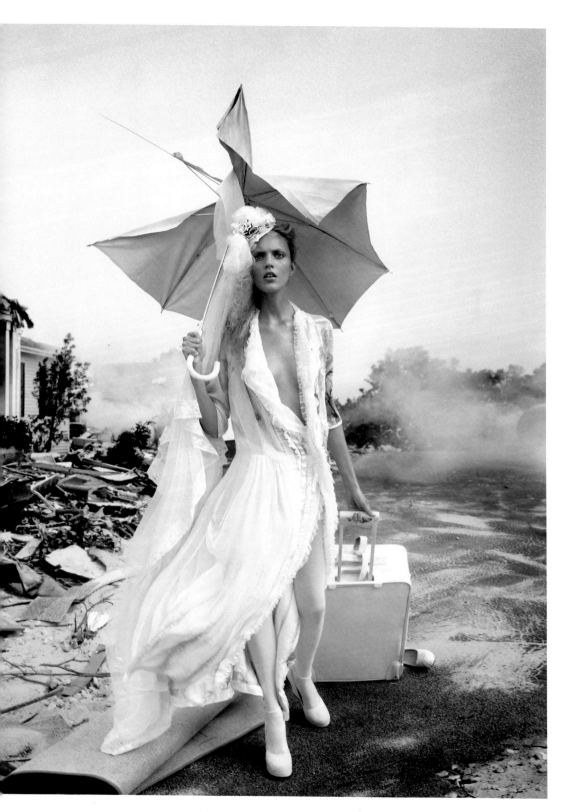

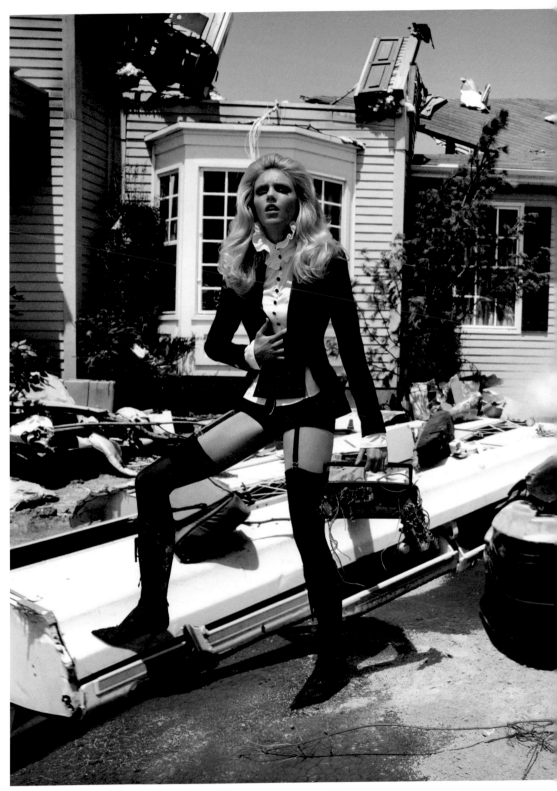

大衛・拉夏培爾　**世界結束了**　彩色相紙輸出　2005

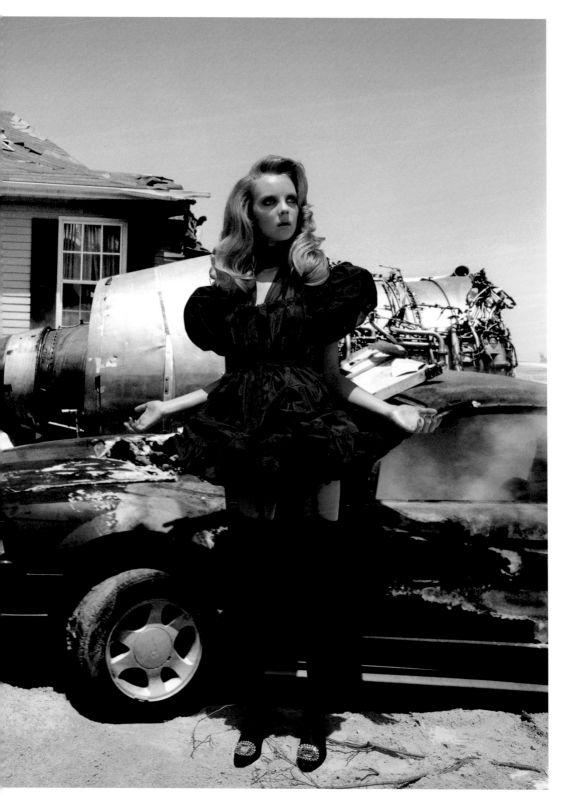

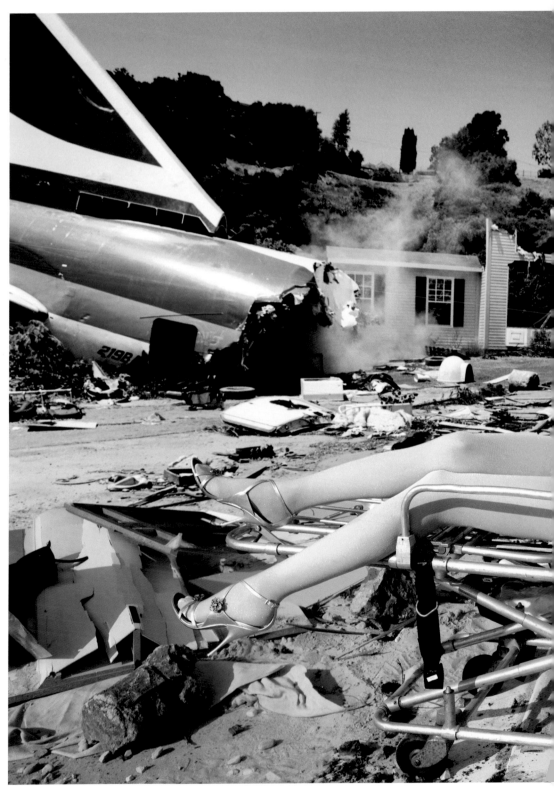

大衛・拉夏培爾　**過去的天堂，如今的地獄**　彩色相紙輸出　2005

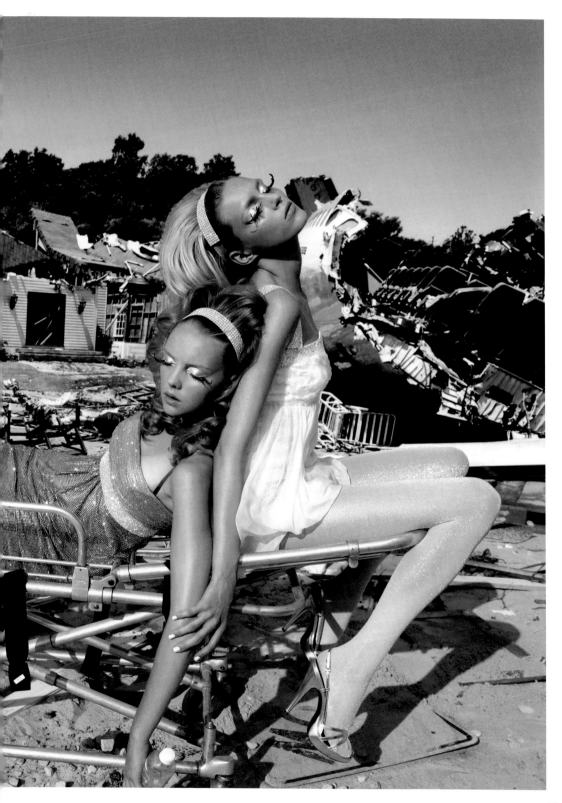

將身體予以超現實化

　　拉夏培爾擅於將超現實主義風格融入影像當中，打造出看似詭異的人造真實情境，由於他作品中常見的奇特詭異構圖、豔俗對比色調，以及帶有警世意味的隱喻象徵手法，而被尊稱為「攝影界的費里尼」。

　　「人們說照片不會說謊，但我的照片卻會。」拉夏培爾成為攝影師之後，他開始創造自己獨特的美學世界，「美就是一切的重點。這是我在《訪談》雜誌裡學到的。」拉夏培爾如是說。他的繆斯女神也很不同，是同時擁有男女雙重姿態的變性人阿曼達·拉波兒；在不斷探究視覺美學之際，他更開始創造一種極致的裸體美感，「我覺得穿衣服會侷限住自己，裸體才是純粹自然的展現。」

　　他在「動態裸體」（Dynamic Nude）中展現了最高層次的女體美學，更主張以自由狂想，設計十足超現實的場景，作為對真實情況的反動。他最著名的作品〈死於漢堡〉（Death by Hamburger），便是在超現實的攝影手法下，對美國速食文化作出的控訴。在這段時期，他不斷作出極其龐大而華麗的場面，以幾近豔俗的超飽和色調和大膽的裸體，吸引觀眾注意他想要傳達的文化面貌。

圖見82-83頁

　　在拉夏培爾的影像世界裡，名人與他共創荒謬怪誕的情境畫面，這不只是肖像的捕捉，而是有如時空膠囊般，封存了他們少為人知的心靈面向。拉夏培爾揭示了媒介運作的權力機制，也清楚指明身體是權力交鋒的場域。他將娜歐咪·坎貝兒（Naomi Campbell）、凱蒂·摩絲（Kate Moss）等名模，化身為活體洋娃娃（living dolls），將女性身體視為創作的現成物（ready-made），他還將集結的影像書，稱為「藝術家與娼妓」（Artists & Prostitutes），令觀者一頭霧水。拉夏培爾卻解釋稱，藝術家的工作與生活，具有似作品一般的雙面性。他並稱，「我們經常是依照顧客所下的指令進行工作，無所不有的限制，反而較容易工作，自我創作去進行自己真正想要的藝術，反而是個難題，因

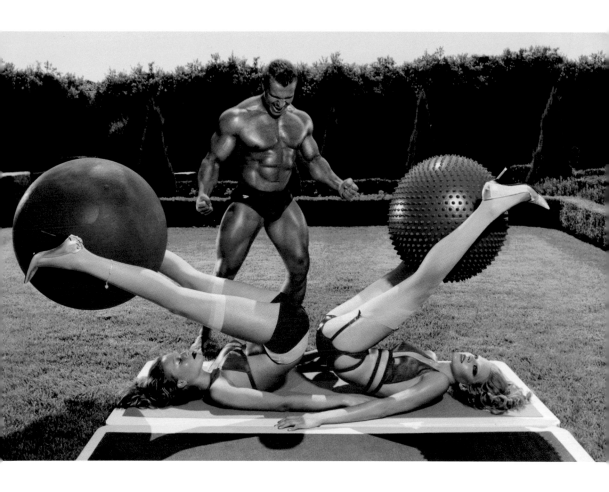

大衛・拉夏培爾
類固醇讓睪丸縮小
彩色相紙輸出　2004

為深入思考自已究竟想要傳達些什麼，的確是更為艱鉅的挑戰工作。」

　　拉夏培爾表示，當名人請求他為他們拍照時，他在意的不是去捕捉他們眼中散發出來的靈魂，他更感興趣的是他們如何穿戴，他們的髮型如何變化。對這些名人而言，外表的裝扮既是面具，也是防護，他們可以說是經常都在演出被媒體定型的自已。拉夏培爾擅長以名人來創造出批判大眾文化的作品，他製造了狂野的戲劇化張力，在他的影像中，性愛與宗教觀點帶有孿生特質，時尚可與歡愉的情色聯想共構，在他的作品中，吸引與排斥的對立思想可以共存，混融了危險、衝突、力量、災難等感官的意象。

　　比方說，在拉夏培爾為傑夫・孔斯拍攝的〈孔斯與三明

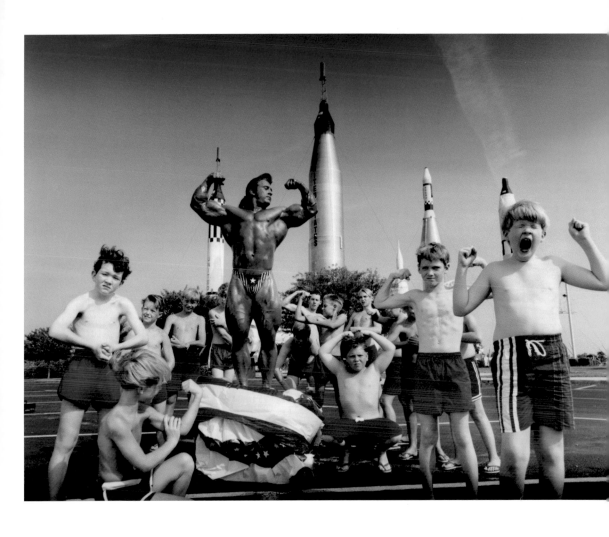

治〉（Jeff Koons：Sandwich）中，身著正規西服的孔斯跪在桌上，敞開的雙手各持一片吐司，而躺臥在桌上的棕髮美女身上，則包裹著似起士般的鮮黃色塑料洋裝，予觀者一種帶有情色電影的意味。

　　在拉夏培爾的創作觀念裡，畫面的含意是要由觀者自行詮釋創造，觀者對影像的解讀，正反映出觀者的本質，而觀者在探索他的影像作品，就一如開發一道與自我同感的心靈共鳴。拉夏培爾藉由攝影將身體轉換成情感的場域，將所有在影像中的角色演出視為一種極限運動，這種精神狀態的戰鬥，已為新世代重新定義了攝影藝術的觀念與價值。

大衛·拉夏培爾
超級強權
彩色相紙輸出　1993

大衛·拉夏培爾
孔斯與三明治
彩色相紙輸出　2001
（右頁圖）

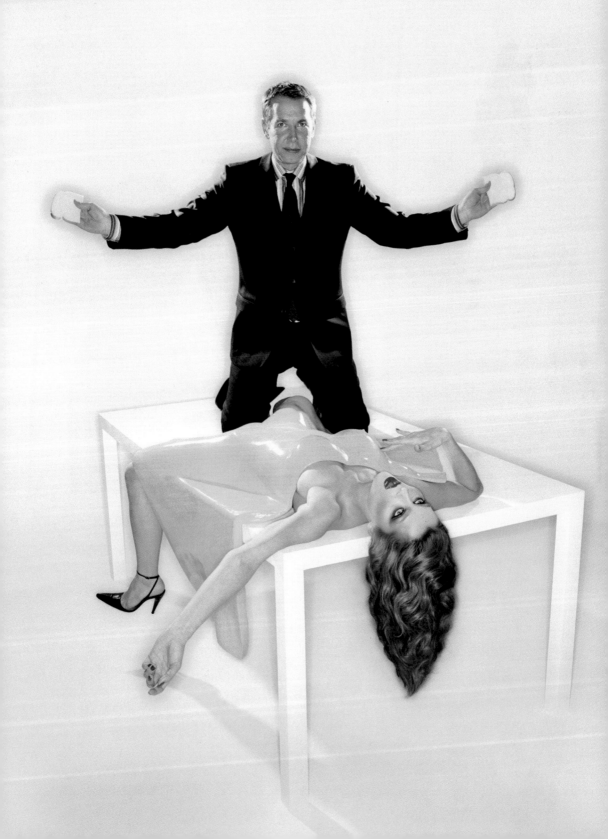

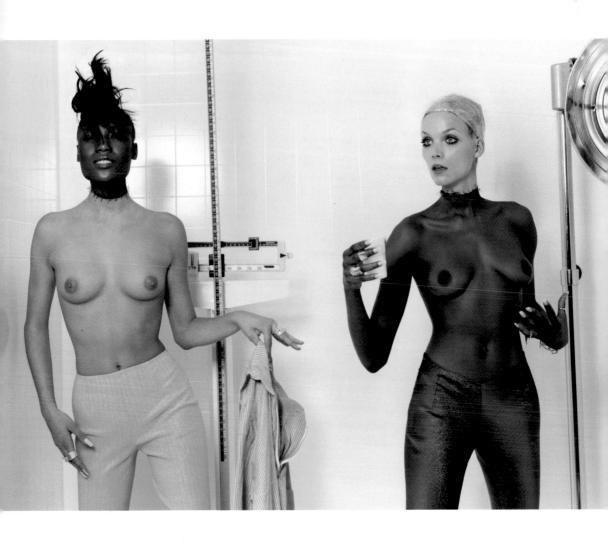

　　拉夏培爾不認為攝影與藝術有所謂好品味的看法，他覺得這是毫無新意的說法。他只對「在毫無預料之處發現美」感到興趣。對他來說，普普藝術的概念在於與大眾日常生活產生密切連結，普普藝術包含了生活中的所有事情。超現實主義藝術家是帶有龐克搖滾特質的無政府主義者（anarchist），他以魔幻虛擬的手法，向藝術提出質問。在他的「過度」（Excess）影像作品中，將名人以極端誇張的肢體表情，藉由私領域的自我解構，展現了公眾形象之外的性偏好與展示癖（exhibitionism），同時也表達現代男女對於體態雕塑及整形手術的高度熱衷。

大衛·拉夏培爾
仇外　彩色相紙輸出
1997

大衛·拉夏培爾
給自然主義的空間
彩色相紙輸出　1995
（右頁圖）

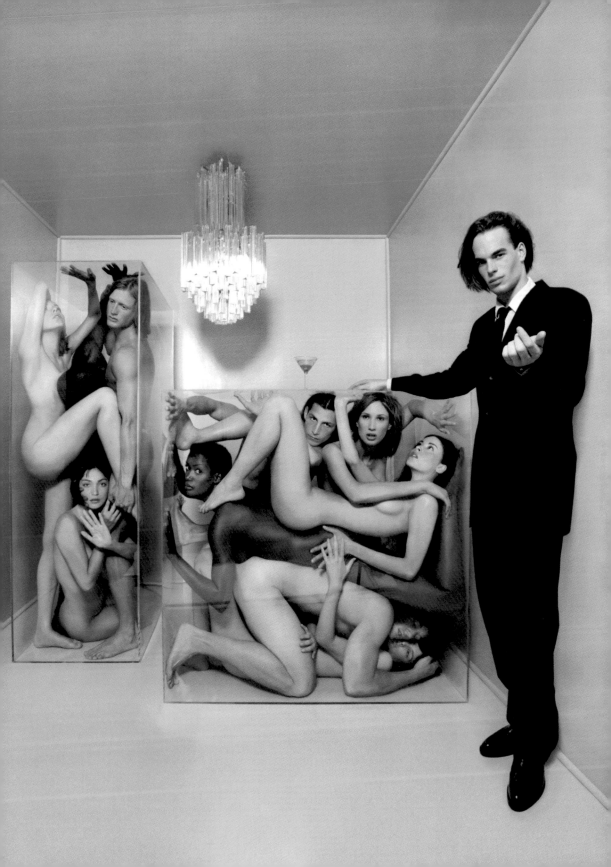

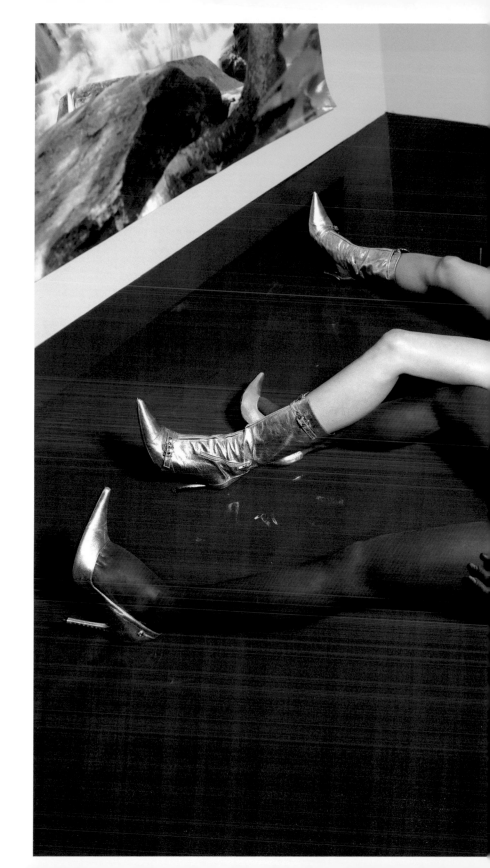

大衛・拉夏培爾
B.F.F.
彩色相紙輸出
2006

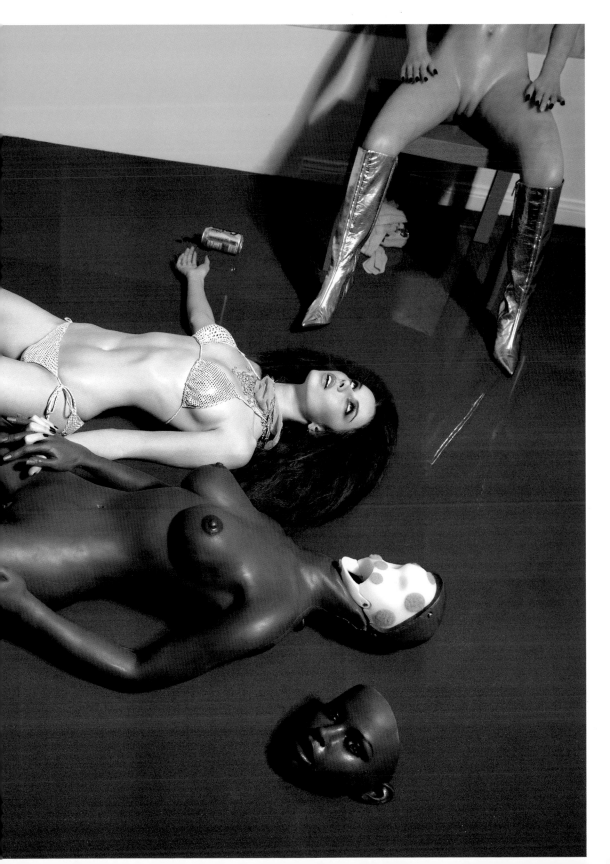

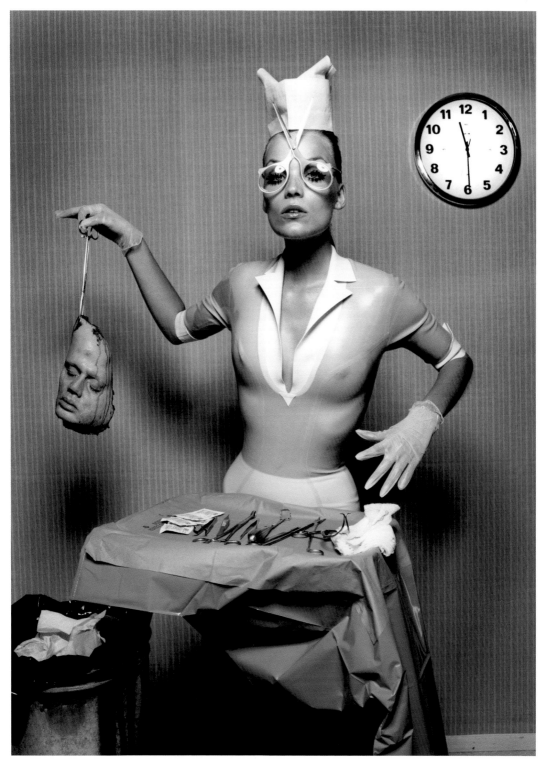

大衛・拉夏培爾　**換張臉**　彩色相紙輸出　1997

大衛・拉夏培爾　**身體上癮症**　彩色相紙輸出　1997（左頁圖）

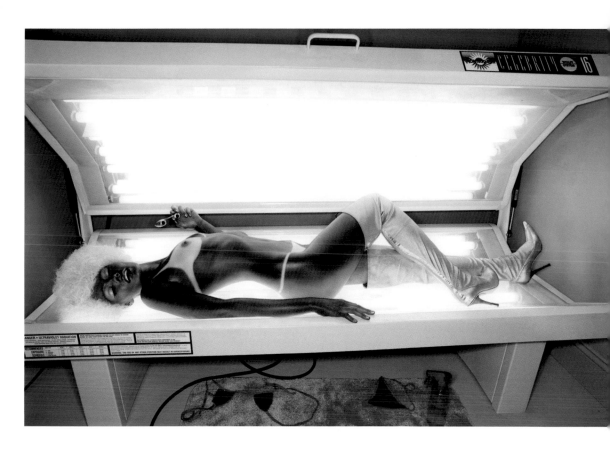

過度消費與名人崇拜

大衛・拉夏培爾
我嫉妒你的生活
彩色相紙輸出　2004

　　拉夏培爾表示，如今他只拍攝他感興趣的元素——色彩、幽默、性，最重要的是，這一切都必須是自然而然發生的，創作者只要享受創作當下的過程，風格自然會浮現，至於這些影像是否能夠成為藝術，就讓歷史去決定吧。他並稱，「我曾經只要透過雜誌、影像等大眾文化媒介，就表達了我所想要的事情，現在我只想為心中的藝廊創作，正似當年我在303藝廊的展覽般，我再次開始為藝廊展開工作計畫，而不再對五年或十年前熱中的議題感興趣了。」

　　他的每張作品都是經過設計，從服裝構想、場景設定到人物選角，都由拉夏培爾構思。也因為他拍攝風格很獨特，受到時尚界喜愛，讓他結交很多好萊塢名人為好朋友。他曾經拍過瑪丹

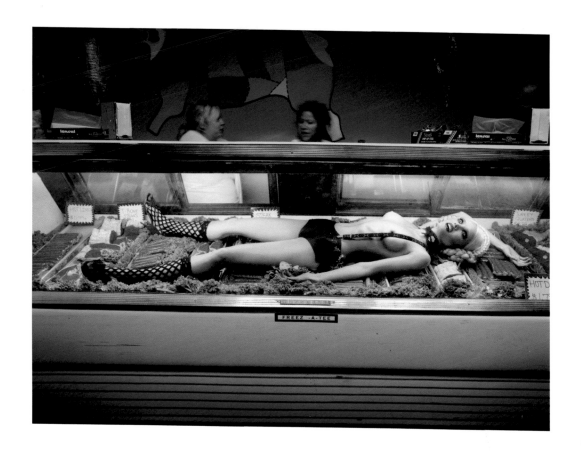

大衛‧拉夏培爾
肉體市場
彩色相紙輸出　2006

娜、小甜甜布蘭妮、李奧納多等演藝名人。2006年也曾經為流行樂壇天后女神卡卡拍攝照片。畫面幾乎全裸的卡卡，僅以透明的泡泡遮住重要部位，性感撩人；這張照片也登上《滾石》雜誌封面。

　　拉夏培爾表示，從2006年開始，他就不再從事時尚攝影，但在朋友介紹下認識女神卡卡，兩人相談甚歡，因而破例為卡卡拍攝宣傳照。能讓拉夏培爾放棄時尚攝影，改從事純藝術攝影，原因在於他某天領悟到，在時尚圈打滾多年，原來許多人一直被物質控制；於是他毅然決然投入純藝術攝影，要拍出具批判性且能夠放進博物館展示的照片。

　　拉夏培爾開創了明星系統的普普官能文化，他邀請過許多名人以集體創作的形式，進入藝術世界。拉夏培爾早在派瑞絲‧希爾頓（Paris Hilton）尚未成名之前，即在《浮華世界》（Vanity

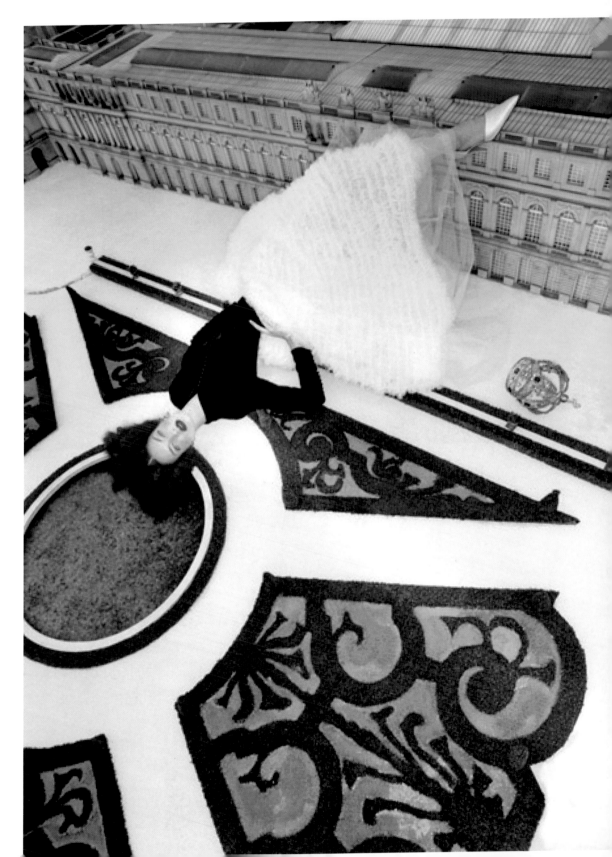

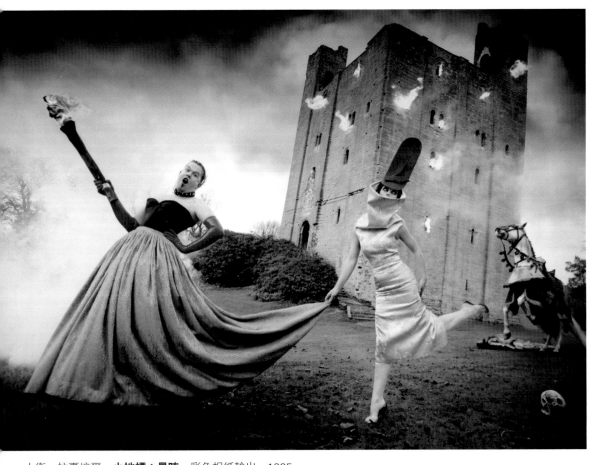

大衛・拉夏培爾　**小地標：暈眩**　彩色相紙輸出　1995
大衛・拉夏培爾　**亞歷山大・麥昆：燒掉房子**　彩色相紙輸出　1996（左頁圖）

大衛・拉夏培爾　**倒在花園裡**　彩色相紙輸出　1995（74頁圖）
大衛・拉夏培爾　**權力的滋味**　彩色相紙輸出　1995（75頁圖）

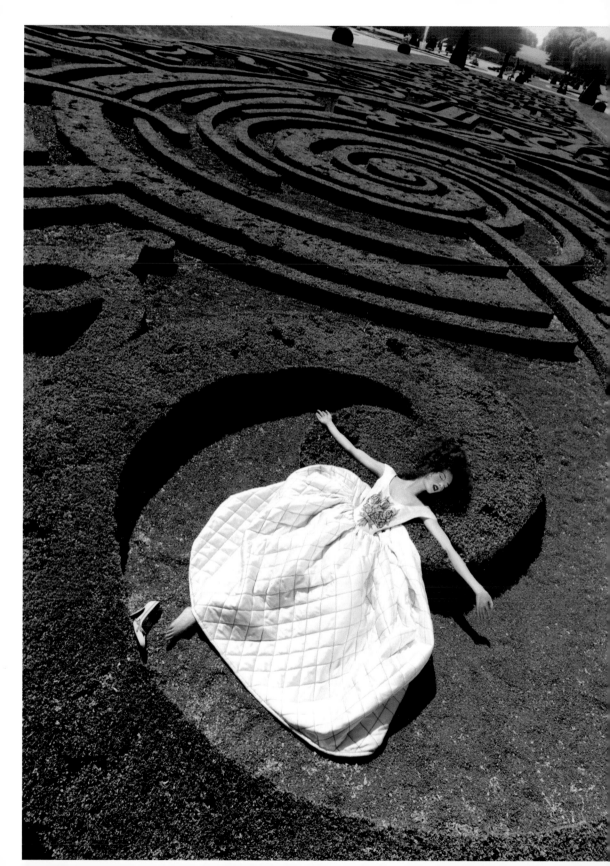

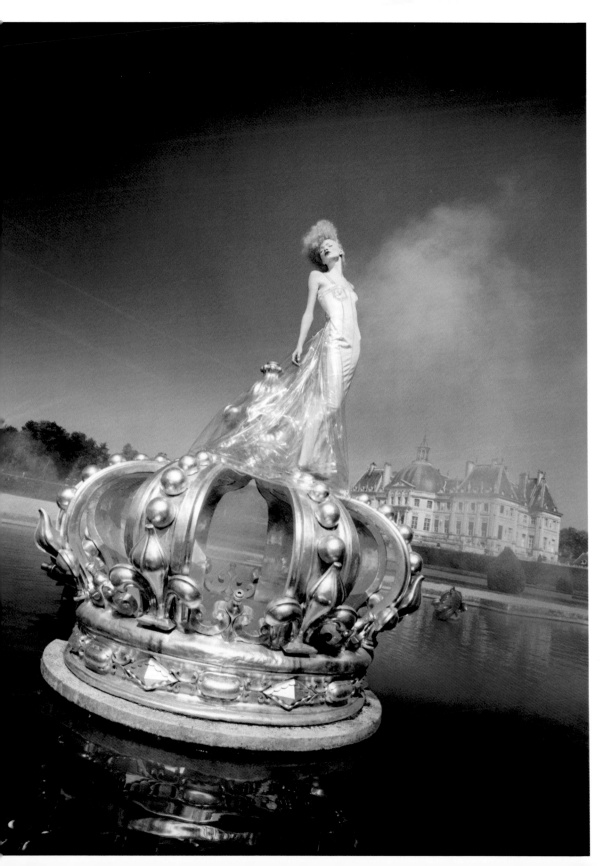

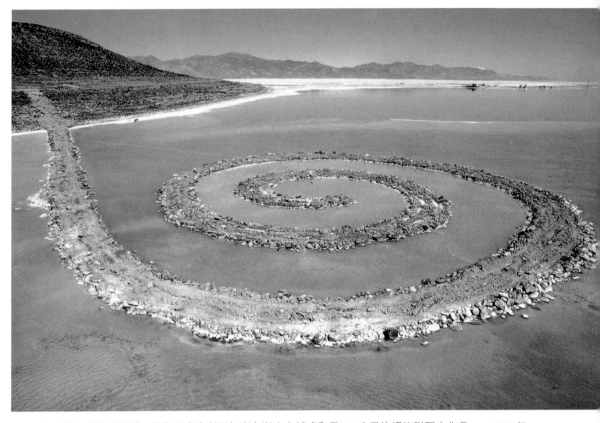

史密遜　**螺旋防波堤**　黑色火山岩與石灰岩在湖水中鋪成全長500公尺的螺旋形巨大作品。　1970年

大衛・拉夏培爾　**螺旋防波堤**　彩色相紙輸出　1997（右頁圖）

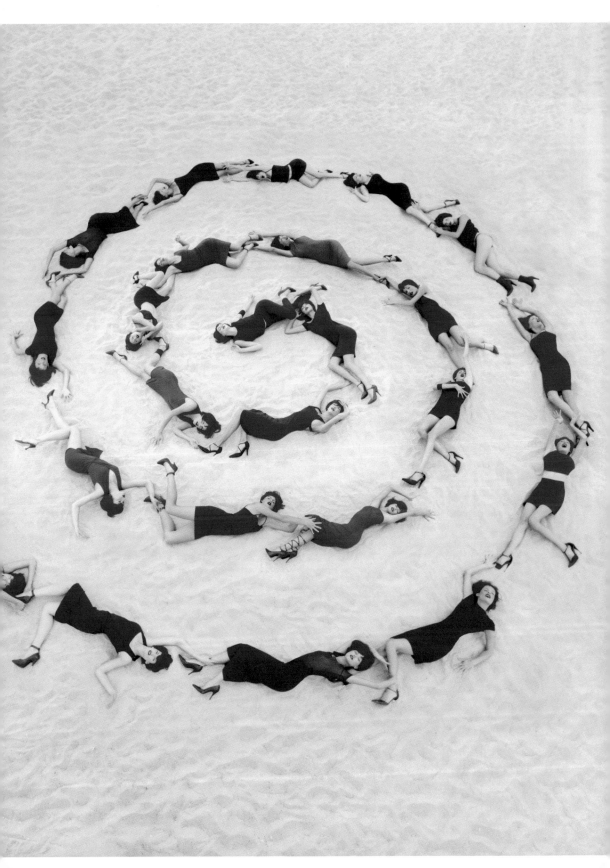

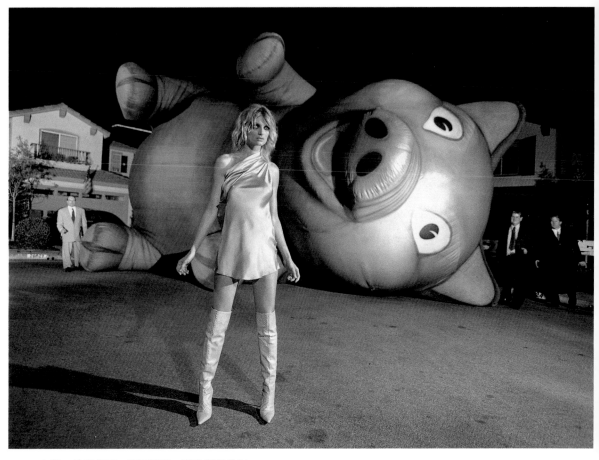

大衛・拉夏培爾　**鄰居是豬**　彩色相紙輸出　2002

大衛·拉夏培爾　**你僅有的食物**　彩色相紙輸出　2002

大衛・拉夏培爾
**我買了一輛購物
用大車**
彩色相紙輸出
2002

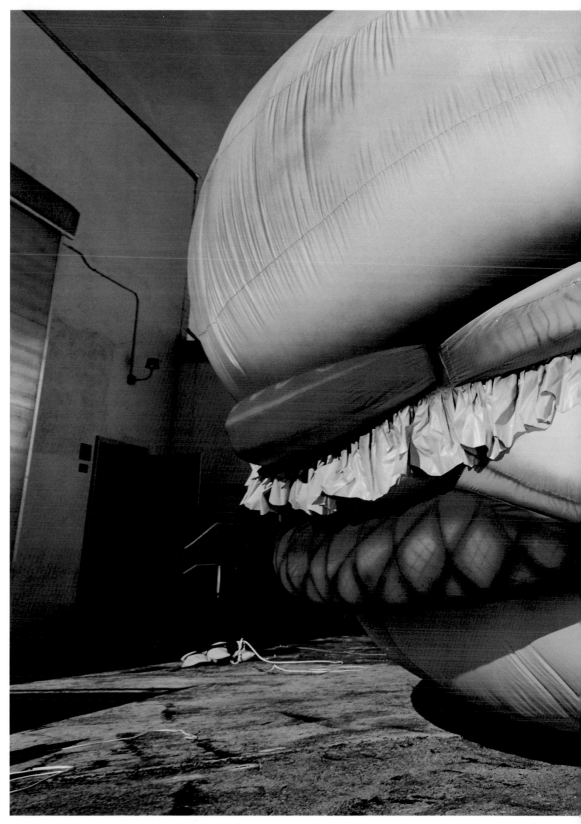

大衛・拉夏培爾　**死於漢堡**　彩色相紙輸出　2001

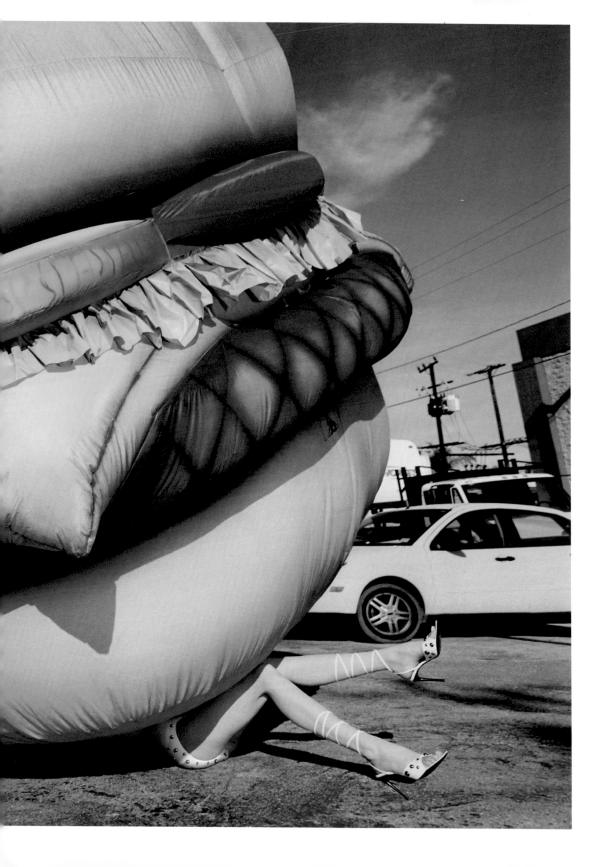

大衛・拉夏培爾　**害蟲控制**　彩色相紙輸出　2002

大衛・拉夏培爾　**阿曼達・拉波兒：對鑽石上癮**　彩色相紙輸出　1997（右頁圖）

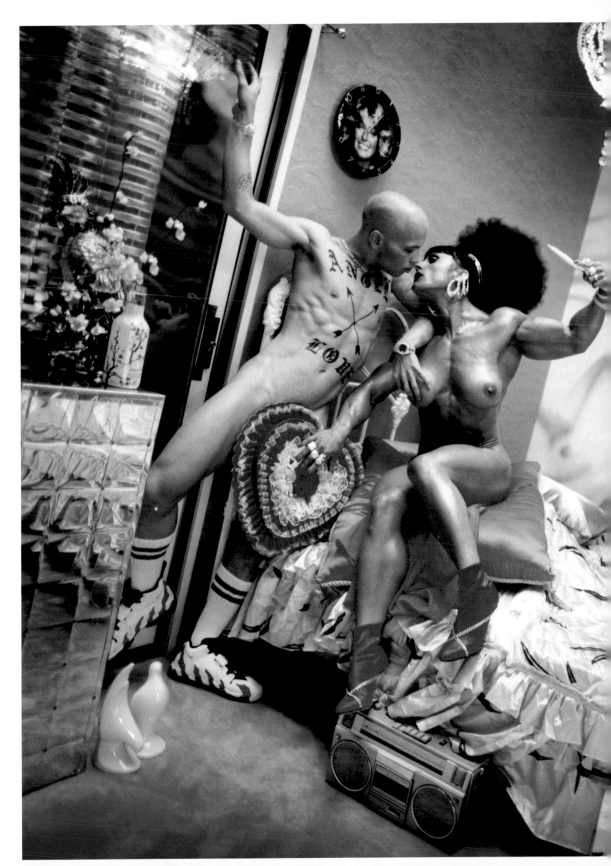

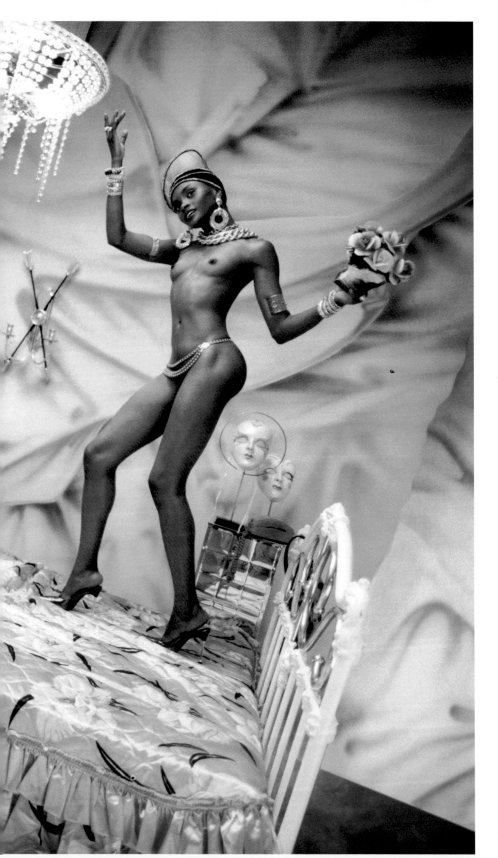

大衛·拉夏培爾
奢華曝光
彩色相紙輸出
1997

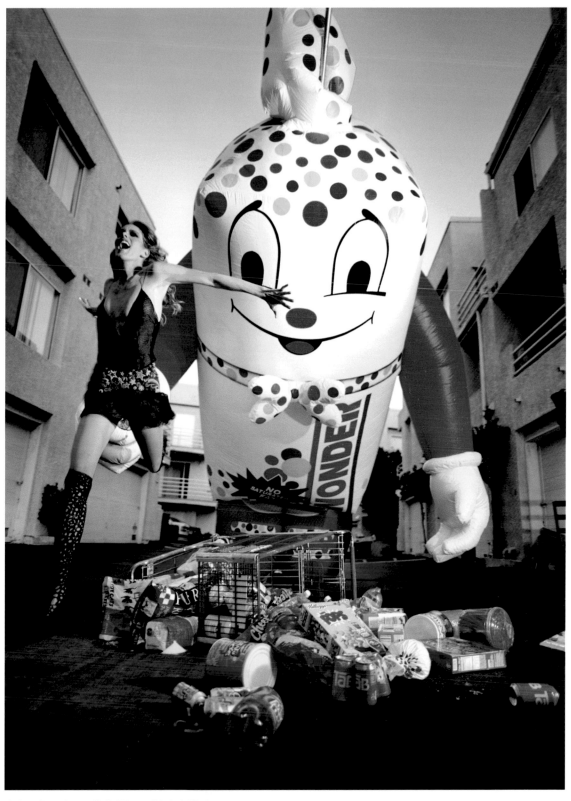

大衛・拉夏培爾　**驚奇麵包**　彩色相紙輸出　2002

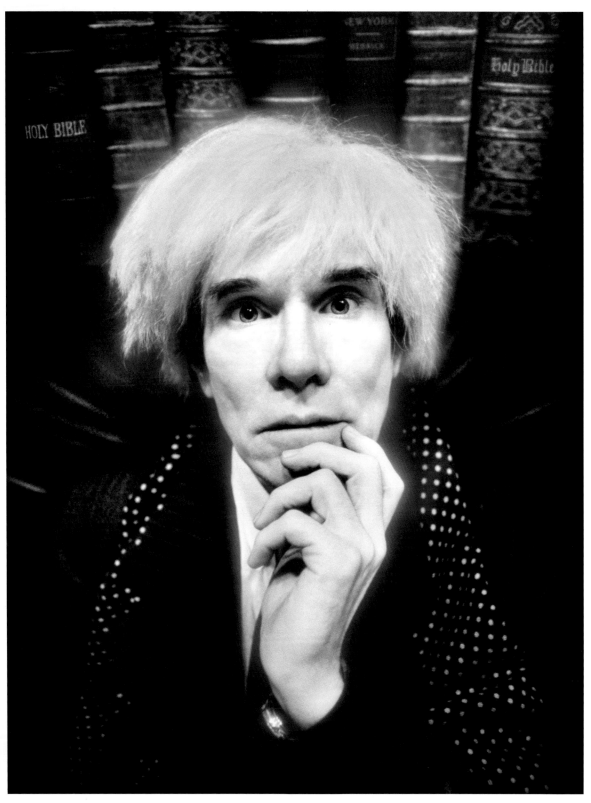

大衛・拉夏培爾　**安迪・沃荷：最後的相片**　彩色相紙輸出　1986

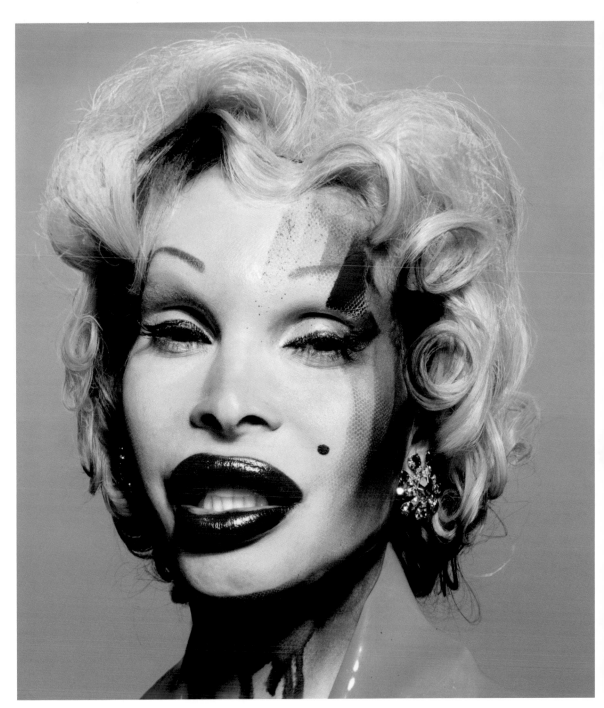

大衛・拉夏培爾　**阿曼達扮成安迪・沃荷的瑪莉蓮・夢露**　彩色相紙輸出　2002

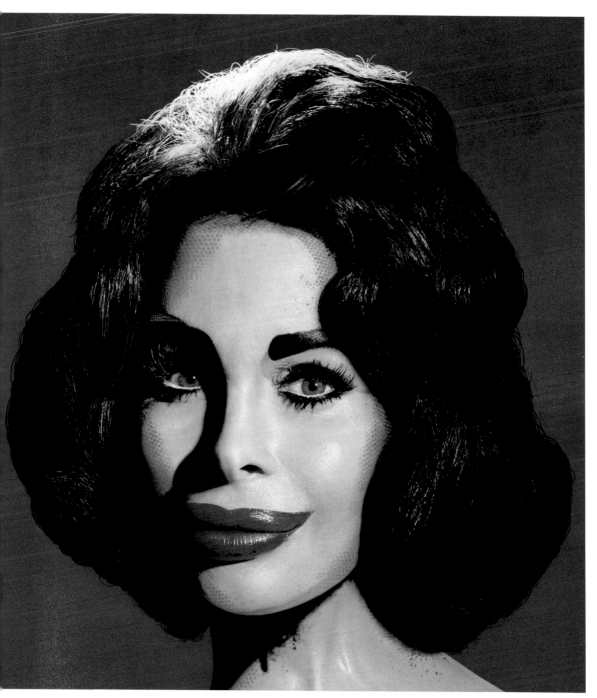

大衛‧拉夏培爾　**阿曼達扮成安迪‧沃荷的紅色伊麗莎白‧泰勒**　彩色相紙輸出　2003

大衛·拉夏培爾　**名人光環**　彩色相紙輸出　2002

大衛・拉夏培爾　**手機生活**　彩色相紙輸出　2002

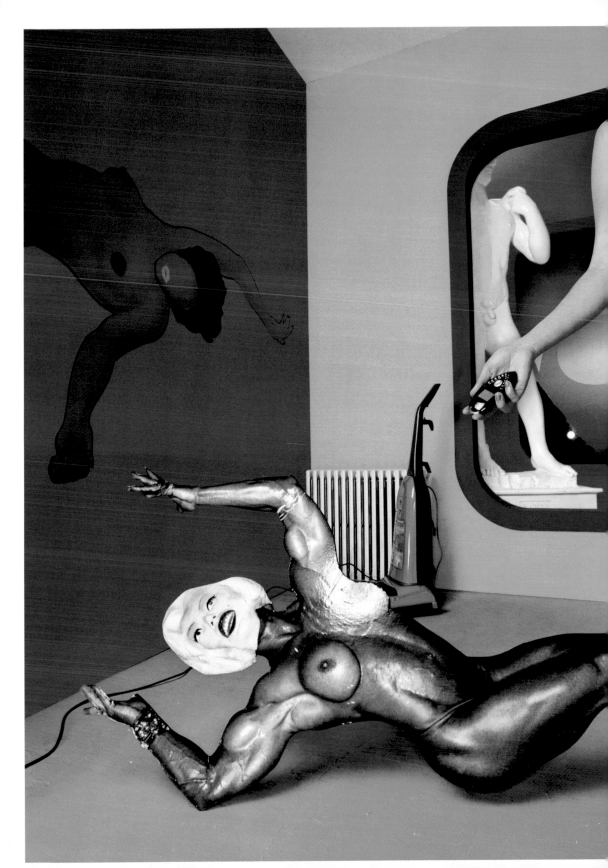

大衛·拉夏培爾　**慾望對象**　彩色相紙輸出　2000

大衛·拉夏培爾　**公眾輿論**　彩色相紙輸出　2002（左頁圖）

大衛‧拉夏培爾
瑪丹娜：
狂暴的季節
彩色相紙輸出
1998

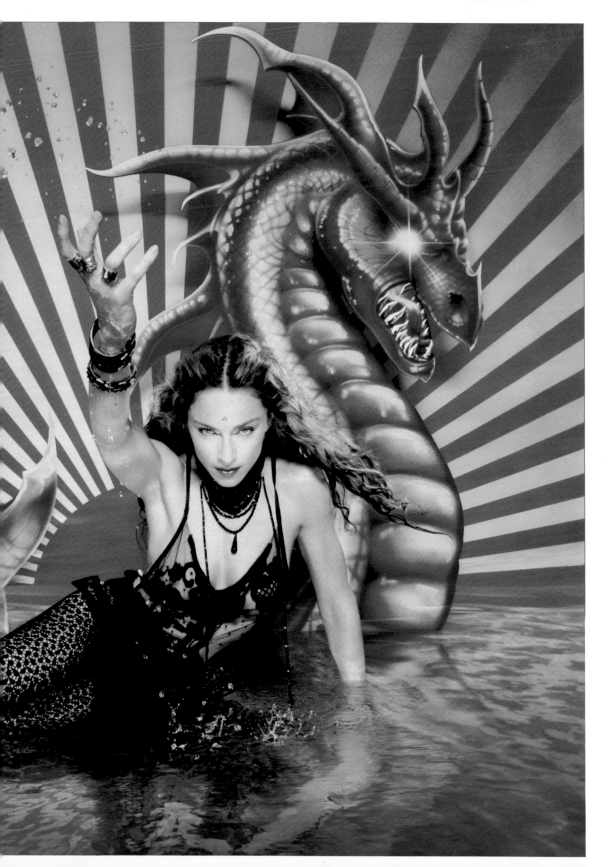

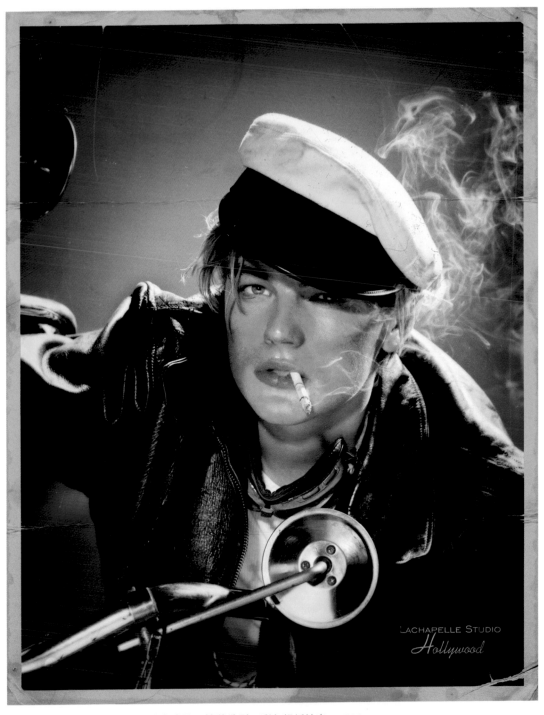

LACHAPELLE STUDIO
Hollywood

大衛・拉夏培爾　**李奧納多・狄卡皮歐：懷舊造型**　彩色相紙輸出　1996

大衛・拉夏培爾　**艾爾頓・強：永遠不夠，永遠不夠**　彩色相紙輸出　1997（右頁圖）

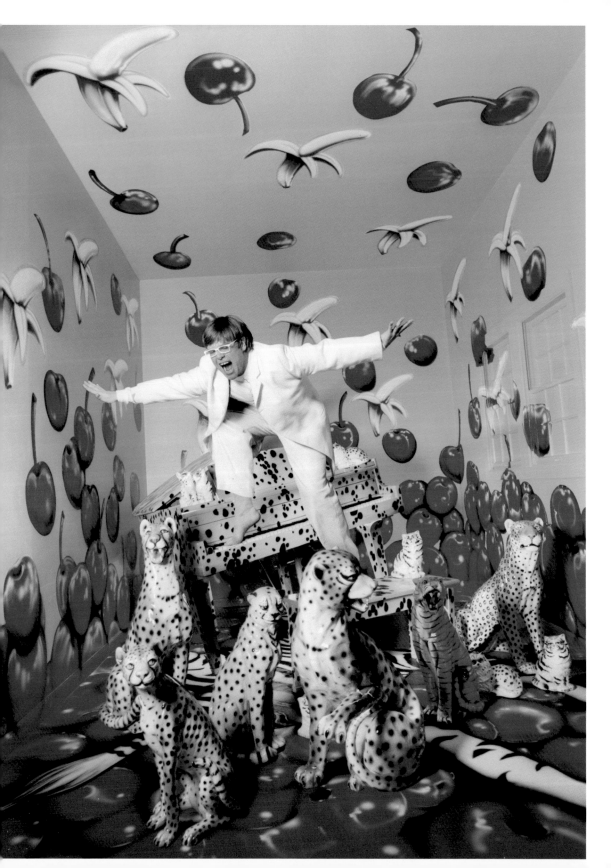

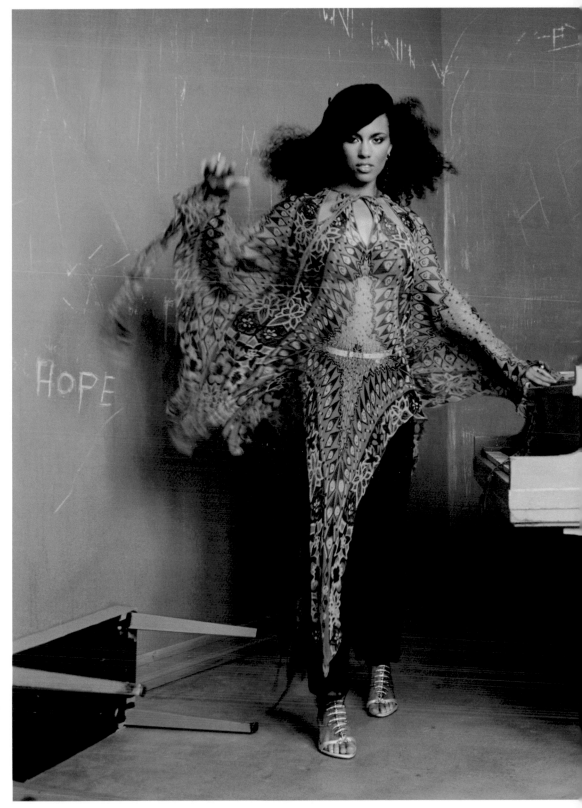

大衛・拉夏培爾　**艾莉西亞・凱斯：年輕藝術家的火之試煉**　彩色相紙輸出　2003

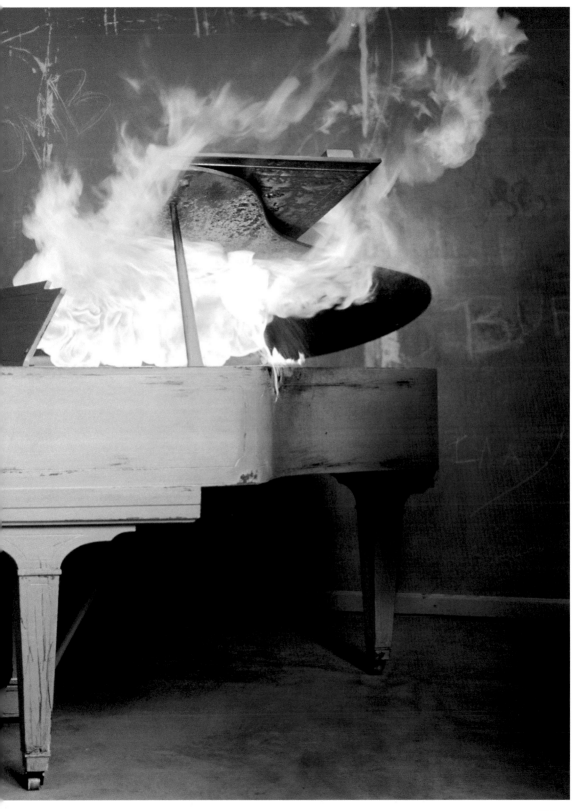

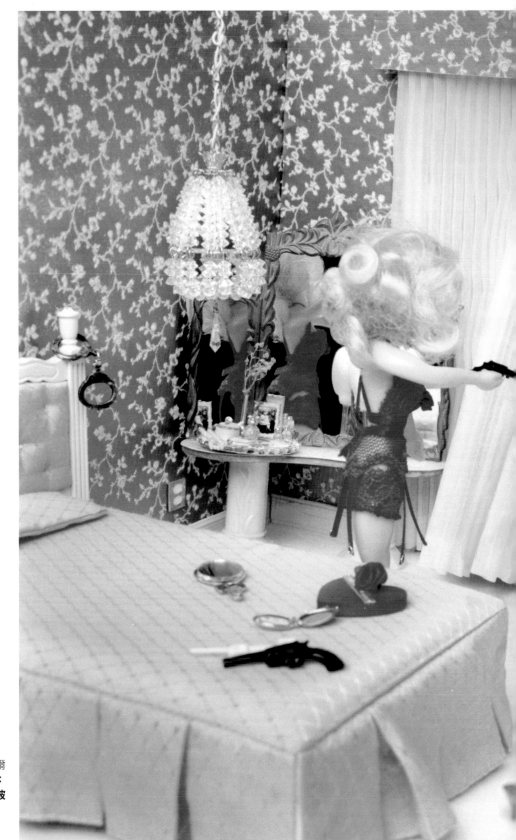

大衛・拉夏培爾
**伊旺・麥奎格：
娃娃屋災難，被
嘲笑的愛**
彩色相紙輸出
1997

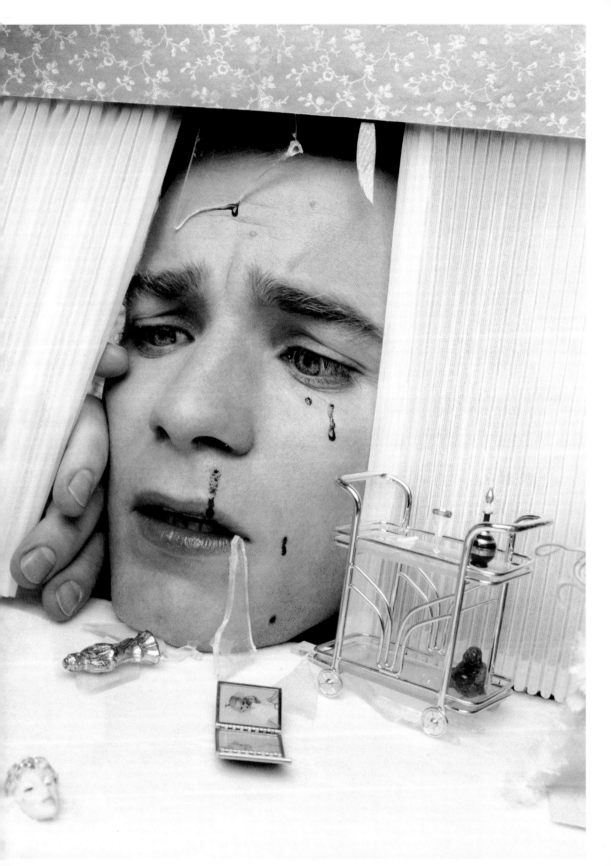

大衛・拉夏培爾
**卡麥蓉・狄亞：
娃娃屋災難，入
侵民房**
彩色相紙輸出
1997

大衛‧拉夏培爾　**派瑞絲‧希爾頓：嗨婊子，再見婊子**　彩色相紙輸出　2004

大衛‧拉夏培爾　**鄔瑪‧舒曼：美貌朵朵開**　彩色相紙輸出　1997（左頁圖）

大衛·拉夏培爾 **阿姆：街景** 彩色相紙輸出 1999

大衛・拉夏培爾　**阿姆・塗鴉作品**　彩色相紙輸出　1999

大衛·拉夏培爾　**莎拉·潔西卡·派克：慾望地鐵**　彩色相紙輸出　1999

大衛‧拉夏培爾
瑪莉蓮‧曼森：
校車警衛
彩色相紙輸出
1997

大衛・拉夏培爾 **穆罕默德・阿里：英雄的形成** 彩色相紙輸出 2003

大衛・拉夏培爾　**安潔莉娜・裘莉：罌粟花叢（肉慾橫流）**　彩色相紙輸出　2001（116-117頁圖）　115

大衛・拉夏培爾　**吐派克：洗淨罪惡**　彩色相紙輸出　1996

大衛・拉夏培爾　**小甜甜布蘭妮：我不是你的天線寶寶**　彩色相紙輸出　1999（左頁圖）

大衛‧拉夏培爾　**大衛‧鮑伊：沒法看的眼睛**　彩色相紙輸出　1995

大衛‧拉夏培爾　**大衛‧鮑伊：自我保養**　彩色相紙輸出　1995（右頁圖）

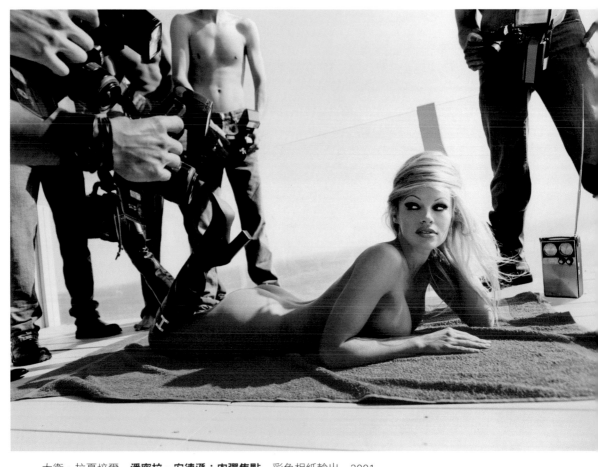

大衛・拉夏培爾　**潘蜜拉・安德遜：肉彈焦點**　彩色相紙輸出　2001

大衛・拉夏培爾　**潘蜜拉・安德遜：奇蹟古銅膚色**　彩色相紙輸出　2004（右頁圖）

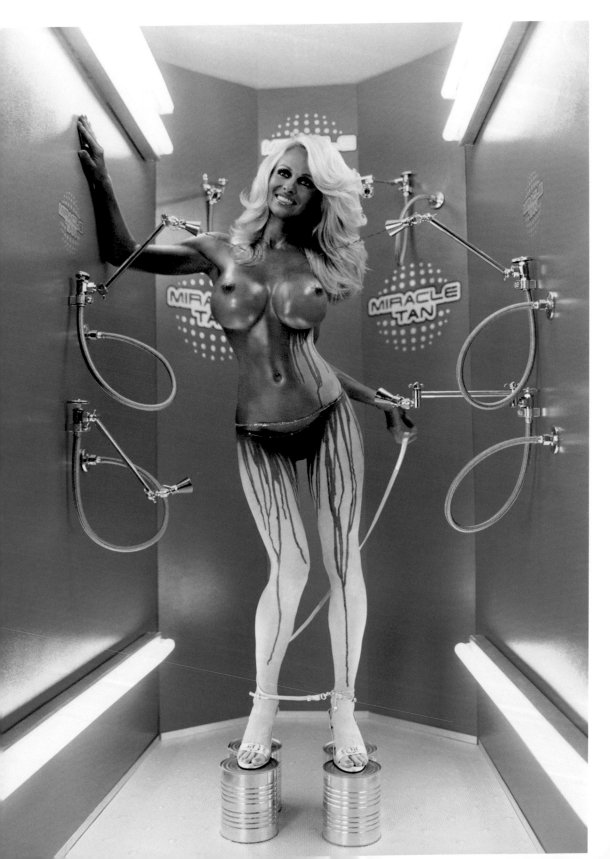

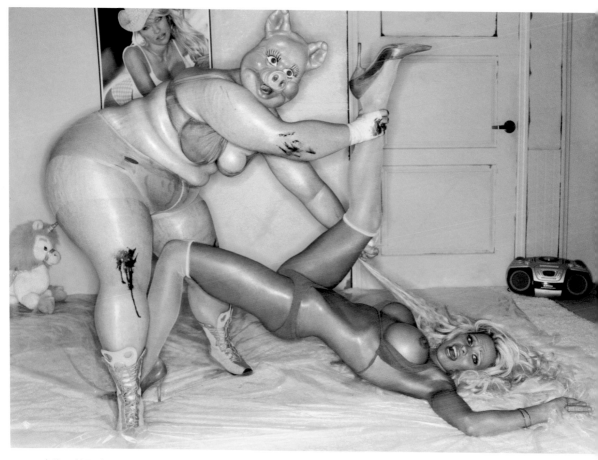

大衛・拉夏培爾　**潘蜜拉・安德遜：我可是素食者吔**　彩色相紙輸出　2004

大衛・拉夏培爾　**阿曼達・拉波兒：怎麼切都是女人**　彩色相紙輸出　1998（右頁圖）

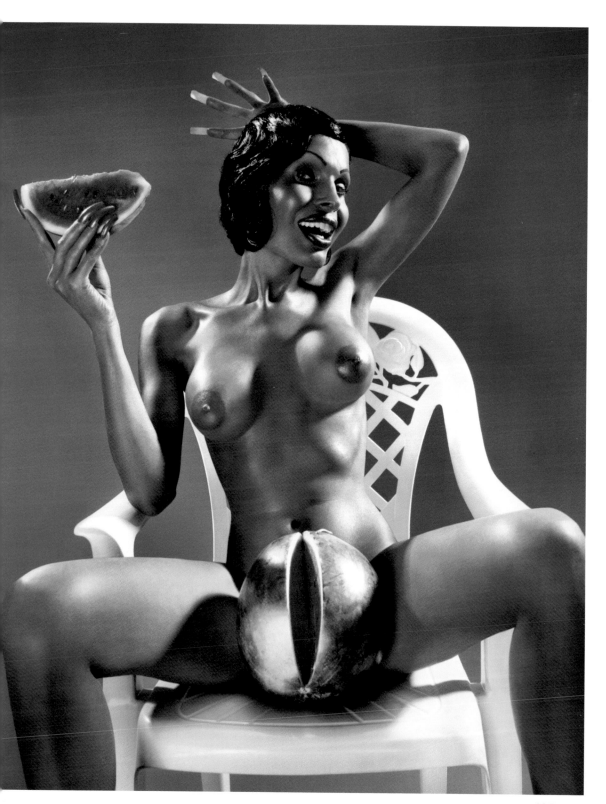

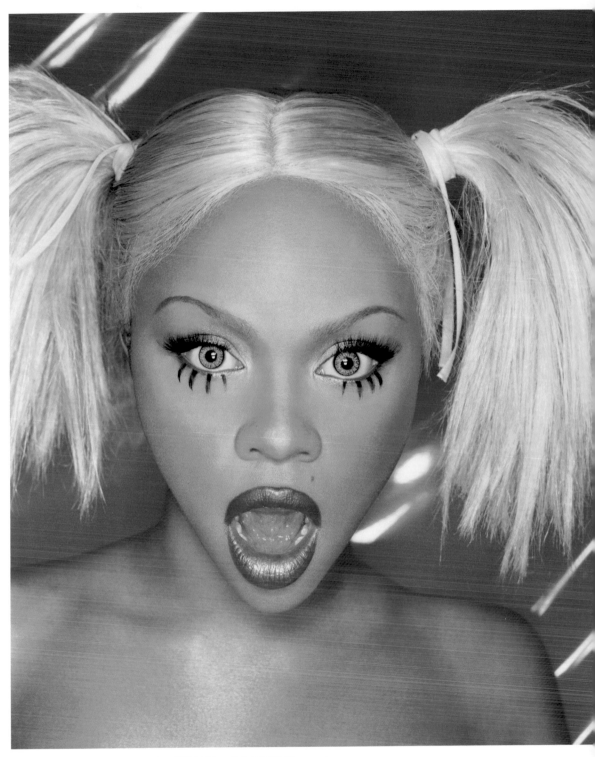

大衛 · 拉夏培爾　**莉兒金：爆炸娃娃**　彩色相紙輸出　2000

大衛 · 拉夏培爾　**莉兒金：奢侈品**　彩色相紙輸出　1999（右頁圖）

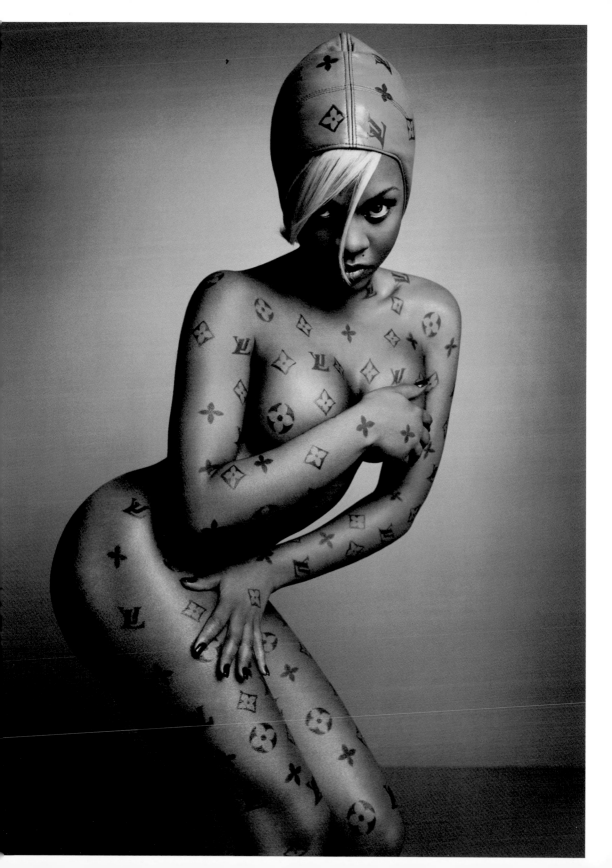

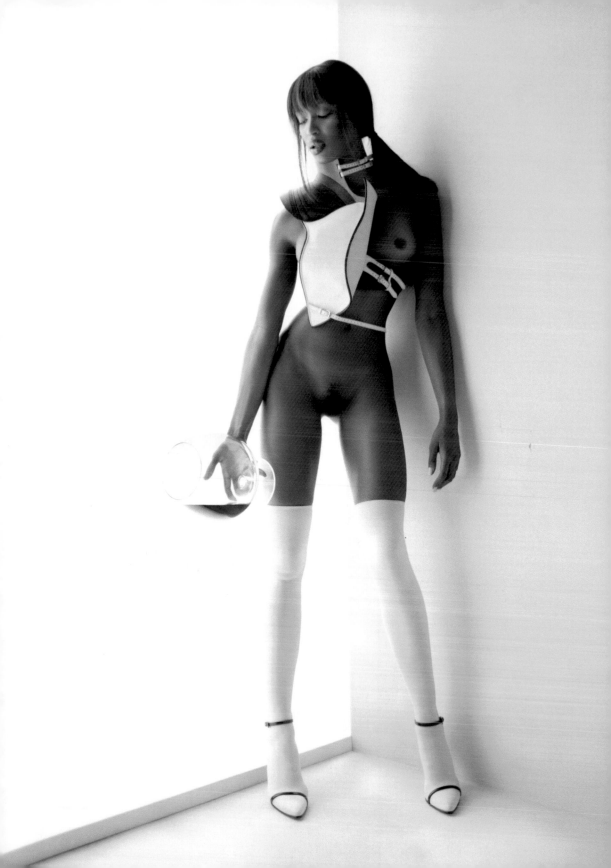

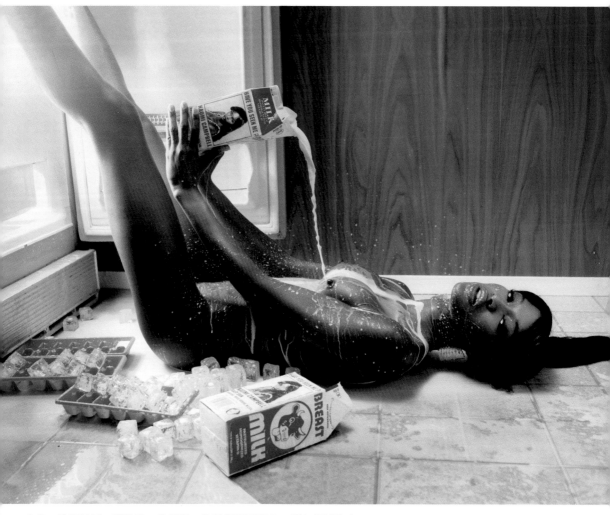

大衛·拉夏培爾　**娜歐咪·坎貝兒：你看見我了嗎？**　彩色相紙輸出　1999

大衛·拉夏培爾　**娜歐咪·坎貝兒：若我有力量，就不會那麼做了**　彩色相紙輸出　1999（左頁圖）

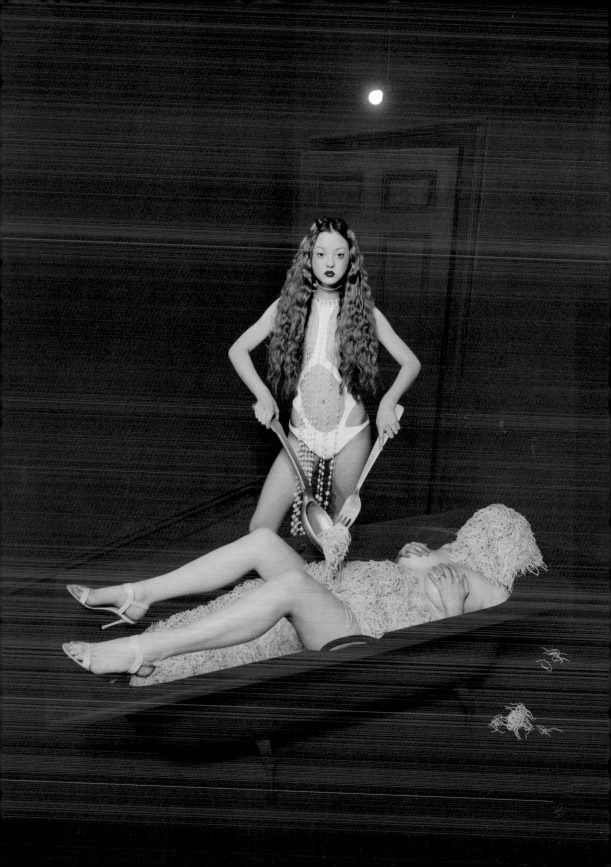

Fair）拍攝了一組影像特輯，為派瑞絲留下了讓人難忘的叛逆形象。他並在《滾石》雜誌中，為小甜甜布蘭妮拍攝了一組封面圖片，天真無邪的布蘭妮在畫面中過於成熟豔俗的妝容與性感的高跟鞋，引發當時美國新聞媒體對於青少女入鏡擺姿的道德議論，而布蘭妮懷抱著象徵同性戀的紫色布偶封面照，也因媒體過度渲染的效應，而成為《滾石》雜誌的著名封面之一，布蘭妮更因此急速竄紅，躍升為青少年崇拜的偶像。

同時，拉夏培爾在《滾石》雜誌的另一幅封面，也再次激起新聞媒體的喧然大波，他為饒舌樂手肯野·威斯特（Kanye West）所拍頭戴荊刺頭冠、猶如耶穌的形象，激發大眾嚴厲指控該封面照有褻瀆聖靈之嫌，然而拉夏培爾卻回應稱，他堅決相信耶穌無種族之分。

不同於一般對於名人肖像的詮釋模式，拉夏培爾對於明星系統有自已的特別操作手法，自娛又娛人是他創作的最高原則，他將普普大師諸如安迪·沃荷、詹姆士·羅森奎斯特（James Rosenquist）、克萊斯·歐登伯格（Claes Oldenburg）、湯姆·威塞爾曼（Tom Wesselmann）及艾倫·瓊斯（Allen Jones）等人的作品，由當代演藝名人艾爾頓·約翰（Elton John）、潘蜜拉·安德森（Pamela Anderson）及黑人名模娜歐咪·坎貝兒詮釋演出，為影像中角色增添了夢幻玄疑的特色。

拉夏培爾影像創作的三個主要核心，是積聚（Accumulation）、消費（Consumption）與解構（Destruction），而個體與社會之間的集體認同，則是他持續關注的創作主題，他自聖經故事、神話典籍、小說與畫中開發創作靈感，塑造出一個被暴力脅迫下扭曲變形的異化社會，並描繪出隱含極度深沉的個人焦慮感。

他表示，影像的本質就是虛幻，他從不認為攝影要忠於現實，其實他的攝影鏡頭是在逃避現實。拉夏培爾喜歡捕捉模特兒或知名藝人，因狂妄行為所造成的神經質表情，任由他們盡情咆哮，讓他們從苦悶中獲得解脫。他解釋稱，這個世界尊容原本就是由明星的臉所複製貼成的，他只是藉由拍照過程來釋放大眾偶像的精神病症。

大衛·拉夏培爾
戴文青木：義大利麵劇
彩色相紙輸出
1998（左頁圖）

大衛·拉夏培爾
下雪天 彩色相紙輸出
1996（132-133頁圖）

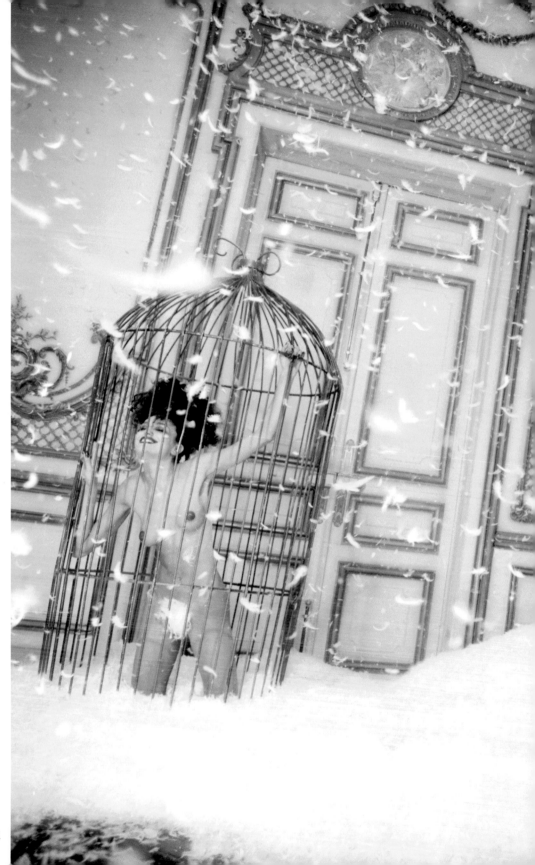

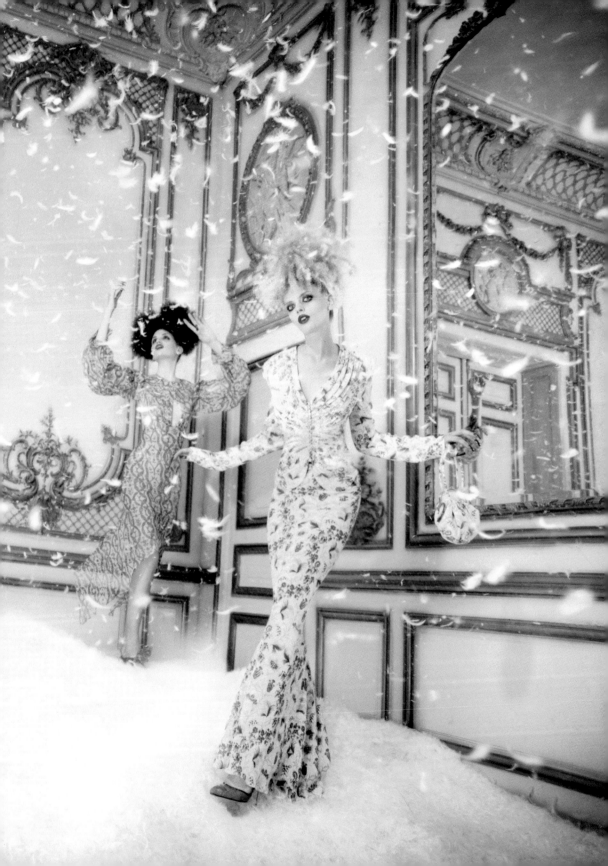

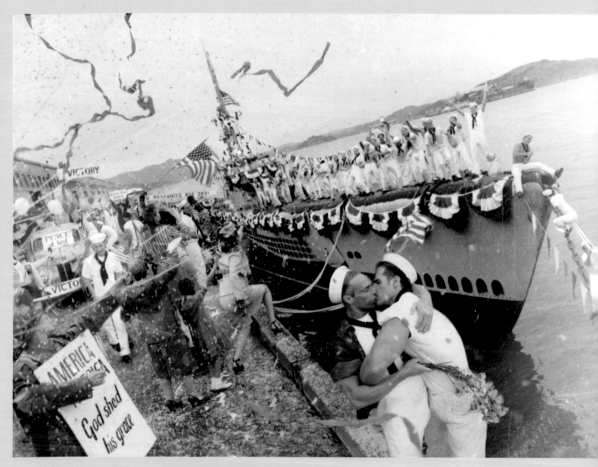

大衛・拉夏培爾　**Diesel 牛仔褲：1945年勝利之日**　彩色相紙輸出　1994

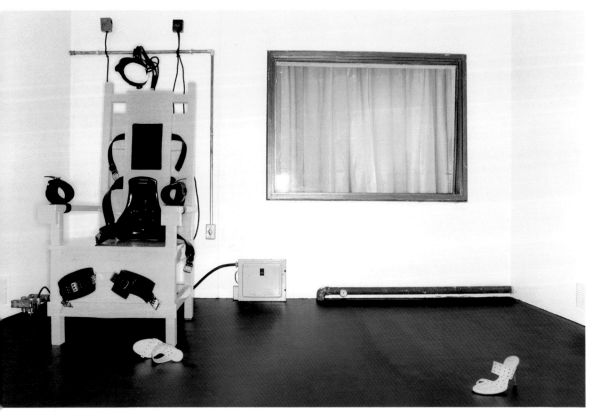

大衛·拉夏培爾　**我想活下去**　彩色相紙輸出　2001

達敏‧赫斯特　**生者心目中無謂的死亡恐懼**

大衛‧拉夏培爾　**展覽**　彩色相紙輸出　1997（右圖）

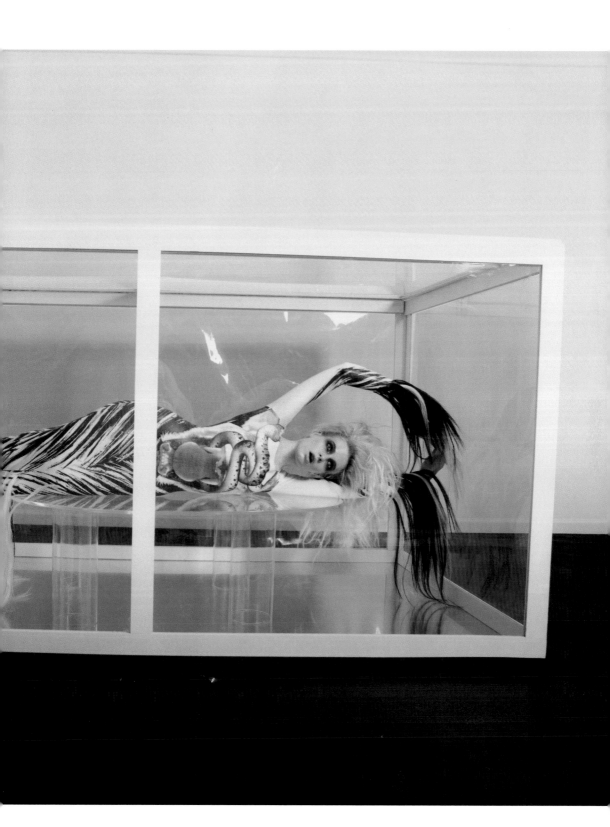

從與眾多影劇名人合作的經驗積累，拉夏培爾掌握了後現代主義的精神，並透過商業化與大眾化的影像敘事手法，為如今以媒體為中心的社會，再造了虛幻浮誇的新寫實主義。他將名人身上的傳奇色彩，以真實與假象的影像類比辯証，呈現名人效應隱顯的社會符碼。

大衛‧拉夏培爾
文化交流
彩色相紙輸出　1994

「美國夢」與美國文化的矛盾

「美國文件」（Recollections in America）系列作品，是拉夏培爾利用電腦軟體，將買來的二手照片重新改造拼貼而成的實驗性作品，原圖內容都是70年代時期，一群好友為了不同原因而

圖見142-154頁

大衛‧拉夏培爾
女人與咖啡桌
彩色相紙輸出　2002

大衛‧拉夏培爾
死去的和瀕死的
彩色相紙輸出　1999
（140-141頁圖）

聚集在一起的慶祝場景。拉夏培爾將這些照片加工修改，刻意突顯出這些照片中，一種把酒言歡的熱鬧氣氛，和參差出現的美國文化符碼，諸如：老鷹國徽、星條旗、槍枝、血氣青年、布希總統大名等，這個實驗性的作品系列，充份顯示了他個人對於美國政府機構透過「國家主義」號召來遊說人民，乃至發動「正義戰爭」的一種批判態度。

　　70年代是「美國夢」的末期，拉夏培爾藉由這些照片指出當時社會中的矛盾現象：他們的愛國情緒，始終搖擺於和平主義和侵略主義之間。拉夏培爾不願透露照片中，哪些部分是原本就有的、哪些部分是經他修改和添加的，因為這種真假交錯和故作神秘，反而更能突顯出媒體文化中，事實和虛構混合不清的社會現

大衛・拉夏培爾　**美國文件：八卦**　彩色相紙輸出　2006

大衛·拉夏培爾　**美國文件：單人對床上的派對**　彩色相紙輸出　2006

大衛・拉夏培爾　**美國文件：啤酒罐和嬰兒與小獵犬**　彩色相紙輸出　2007

大衛・拉夏培爾　**美國文件：露營**　彩色相紙輸出　2007

大衛‧拉夏培爾　**美國文件：酒量**　彩色相紙輸出　2006

大衛‧拉夏培爾　**美國文件：好時光**　彩色相紙輸出　2006

大衛・拉夏培爾　**美國文件：卡魯哇酒與牛奶**　彩色相紙輸出　2006

大衛・拉夏培爾　**美國文件：白上加白**　彩色相紙輸出　2006

大衛·拉夏培爾　**美國文件：第三代**　彩色相紙輸出　2006

大衛・拉夏培爾　**美國文件：派對點心和來福槍**　彩色相紙輸出　2006

大衛・拉夏培爾　**美國文件：雙對約會**　彩色相紙輸出　2006

大衛・拉夏培爾　**美國文件：笑聲玻璃瓶**　彩色相紙輸出　2007

大衛·拉夏培爾　**美國文件：愛情如是**　彩色相紙輸出　2007

象，以及當權者喜歡植入媒體行銷操弄權力的政治把戲。

大衛‧拉夏培爾作品細緻，注重畫面小細節，像他的經典作品之一「強暴非洲」（Rape of Africa），時尚名模娜歐咪‧坎貝兒半胸裸露，象徵維納斯，也就是非洲，坐擁華麗王國，男模則象徵歐洲，模仿名畫「維納斯與戰神」做出相同姿勢，而三名黑小孩奉承地圍繞在側侍候，手中武器當作玩具把玩，透露出的訊息，與其說幽默，不如說更具悲劇性，作品大量運用強烈色彩，沒有任何道具，而動作則是隨緣出現的。

圖見156頁

「強暴非洲」的攝製，參考了十五世紀義大利藝術家波蒂切利（Botticelli）的著名畫作〈維納斯與戰神〉（Venus and Mars）。在原作中，穿著半透明白色長袍的愛神維納斯，凝神注視著身邊的沈睡男子——戰神馬爾斯。戰爭導致死亡、傷痛和毀滅，但是在這幅畫中，戰神處於休眠狀態，他的致命武器也成了小精靈們的玩具。波蒂切利想要傳達的訊息非常清楚：以愛來終止戰爭，而「強暴非洲」的相關詮釋如後：

1、「強暴非洲」就如同字面上所意含的強暴非洲，但並非指性愛的強暴，拉夏培爾所要強調的，是警示人們對於非洲國家的豪奪搶取的事態嚴重性，如同電影「血鑽石」一般，拉夏培爾再一次批判與呼籲物質慾望所遭致的禍難。

2、「強暴非洲」的構圖，源自於波蒂切利在1485年的作品〈維納斯與戰神〉，波蒂切利的原作中，畫中右邊的戰神卸下了盔甲沉睡，他左側的情人維納斯，正以關愛的眼神注視著戰神，表示用愛能征服戰爭。拉夏培爾運用這件作品的意含逆向解說，畫面中的「維納斯」配帶著黃金製品，戰神周圍也有許多黃金，原本的小天使變成了持槍的非洲童兵。作品突顯外來者與市場為了黃金的利益需求，勾結不肖商人不停地從非洲謀取利益，也讓非洲人民陷入了金錢的泥沼中，連自身人民都在培養童兵，來擴大自己的權力與利益。

3、拉夏培爾以三個黑人小男孩取代原作中的森林之神，原來的長矛也變成了現代版的槍枝。此外，他又在原有的英雄美女角色對照中，加入了種族議題的元素：黑人與白人。安穩沈睡的

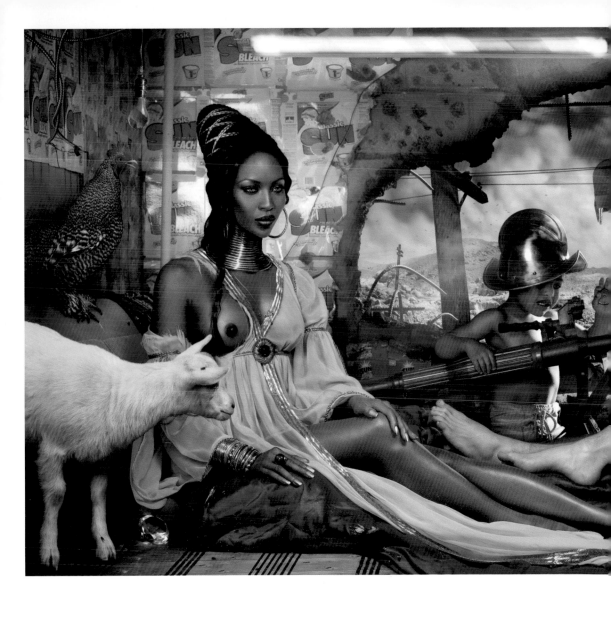

戰神馬爾斯，延續了古羅馬以來的角色典型：一位英俊挺拔的白人，身旁圍繞著黃金打造的武器和戰利品，包括手槍、手榴彈、金塊、珠寶、飾品、以及一具鑲著鑽石的骷髏頭。而端坐在畫面左邊的維納斯，被置換為一個打扮摩登、美麗柔順、唯命是從的非洲女人形像。

　　4、在波蒂切利詮釋希臘神話的原作中，白色維納斯是勝利者，但是在拉夏培爾的作品中，黑色維納斯與綿羊和公雞被擺放在一起，暗示她和這些牲畜一樣，都是可以被掠奪擁有的一

大衛‧拉夏培爾
強暴非洲
彩色相紙輸出
2009

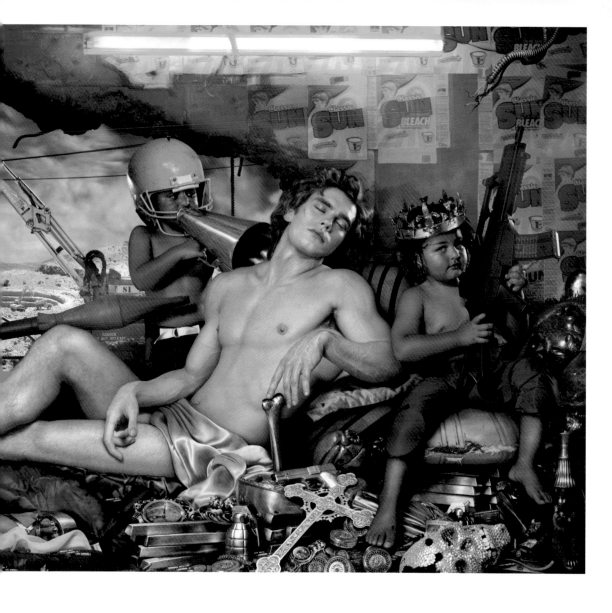

種「財產」。畫面後方，明顯已被殖民者和資本主義開發破壞的非洲景觀，以及前景中，身受其害而茫然不覺、乃至於持槍戲玩的非洲小男孩，處處暗示著，拉夏培爾試圖以創作來描述並批判所有以強勢文明來控制弱勢地區的野蠻行徑。

「聖殤」（Pieta）的當代社會寫真版

從藝術史的經典遺產到街頭文化的日常性元素，都可以激

發拉夏培爾的創作靈感,成就一系列今古交織、雅俗混融的精彩創作。他的作品同時是大眾文化多元面容的反射鏡和透視鏡。他置身於時尚流行與商業文化中,卻又不受限於作品拍攝目的,自由自在地超越商場習性與世俗格局,在一向挑剔刁難的歐美當代藝文界中,是少數能長期被接受,進而奉為標杆的攝影藝術家之一!

2008年起,拉夏培爾開始在世界各大美術館進行巡迴個展和演講,所到之處均獲得熱烈回應;2010年,拉夏培爾選擇台北當代藝術館作為亞洲巡迴首站,展出內容包含自1985年至2009年間,他所完成的250餘件代表作;這批展品大致可分為「天堂到地獄」、「洪水與救贖」、「毀滅與災難」、「浮華世界」、「人間觀想」(Meditation)、「美國文件」、「純真寓言」、「聖戰」等八大主題,其中的創作主軸與核心概念始終如一:從人出發,復歸於人。

像〈寇特妮‧樂芙聖母慟子像〉(Pieta with Courtney Love),明顯是米開朗基羅〈聖母慟子像〉(Pieta, 1498-1499)的「當代社會寫真版」,名歌手寇特妮‧樂芙懷中抱著的是一個年輕的毒品受害者。聖母瑪利亞痛失愛子耶穌的聖像模本,被類比轉化為寇特妮為丈夫寇特‧柯本哀慟的場面。此作除了展現攝影家本身對於藝術史名作的仰慕認同,也刻畫了一種超越時空與文化的差異,悸動全人類心靈的命運課題──摯愛之死。

寇特下垂手臂上明顯的傷痕,讓人同時聯想到神聖十字架的釘痕和他染上毒癮的墮落後期。寇特妮身上所穿的洋裝,用的是代表聖母的寶藍色,而她頭髮的逆光處理,結合背景的放射線條,更讓她散發出神聖的光輝。此外,散落於圖片四處的物件──蠟燭、聖經、混摻在酒瓶中的「信心」字樣、以及損壞的病床等,都指向了《聖經》啟示的意含。在此圖前景中,天真面對觀眾的小孩,則是挪用自文藝復興時期的藝術手法,隱約扮演了「時代見證者」的角色意含。

場面浩大、人物眾多、拍攝難度超高的〈大洪水〉(Deluge),靈感來自米開朗基羅的梵諦岡西斯汀禮拜堂壁

大衛‧拉夏培爾
寇特妮‧樂芙聖母慟子像 彩色相紙輸出 2006(右頁圖)

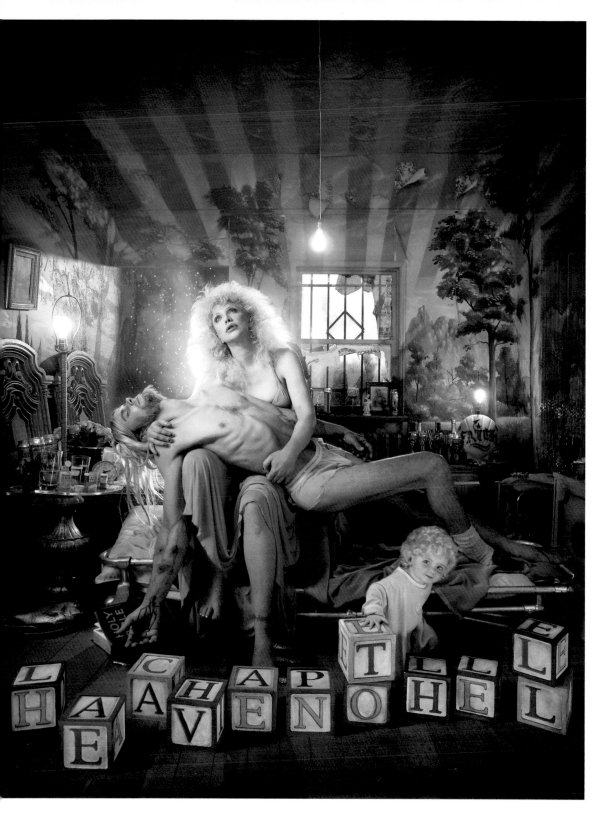

159

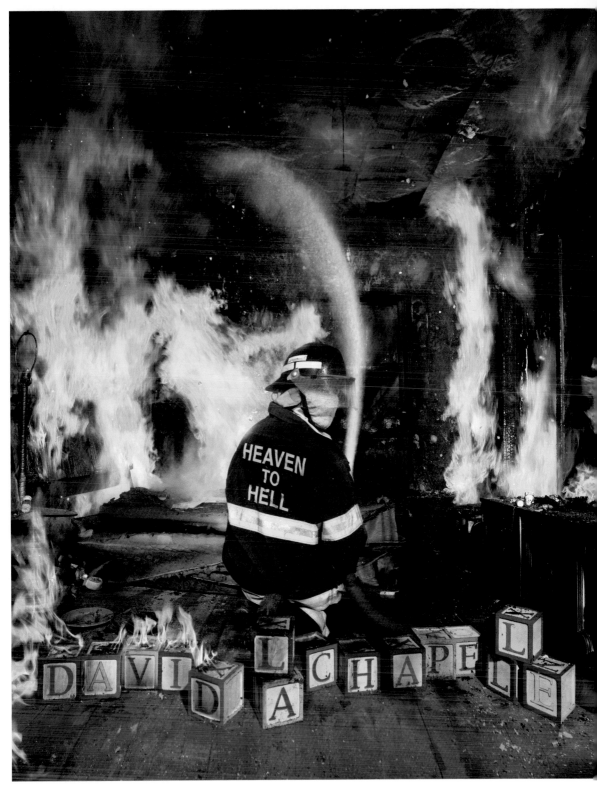

大衛・拉夏培爾　**從天堂到地獄 I**　彩色相紙輸出　2006

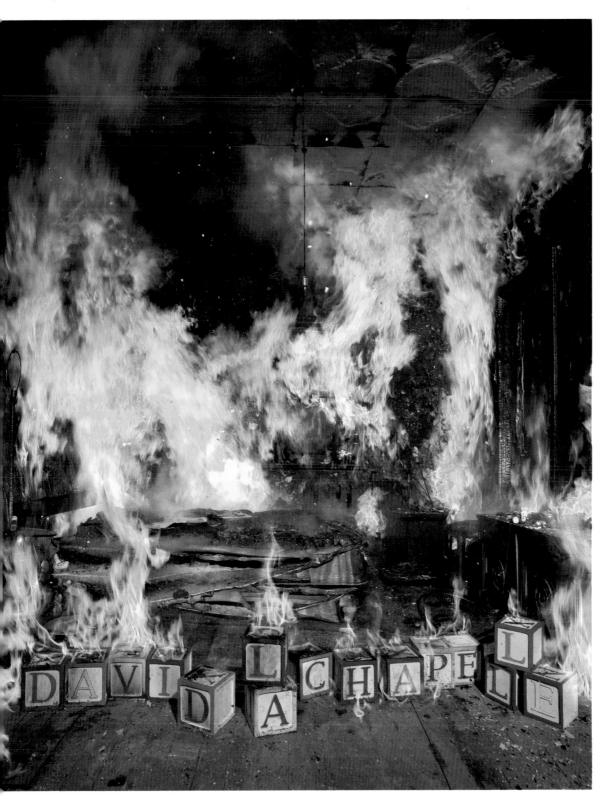

大衛・拉夏培爾　**從天堂到地獄 II**　彩色相紙輸出　2006

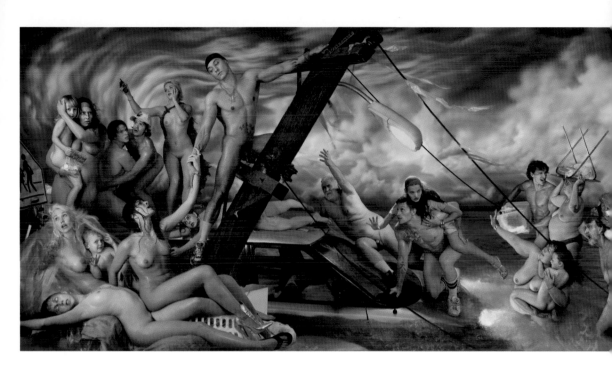

畫〈大洪水〉（The Deluge, 1508-1512），但刻意將故事場景，從諾亞的古代轉換為現代的美國，地點也換成了奢華縱逸文化的象徵──賭城拉斯維加斯。與此相對應的是以個別人物為拍攝對象的「覺醒」（Awakened）系列：這些平凡人物，一個個載沈載浮於水中，他們形神恍惚而又寧靜平和，似乎介於生死之間，懸浮於天堂與地獄的中間地帶。

大衛・拉夏培爾
大洪水 彩色相紙輸出
2006

拉夏培爾〈**大洪水**〉繪畫草圖

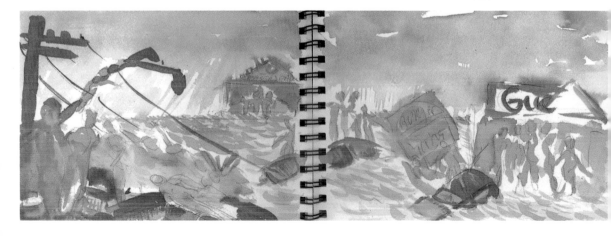

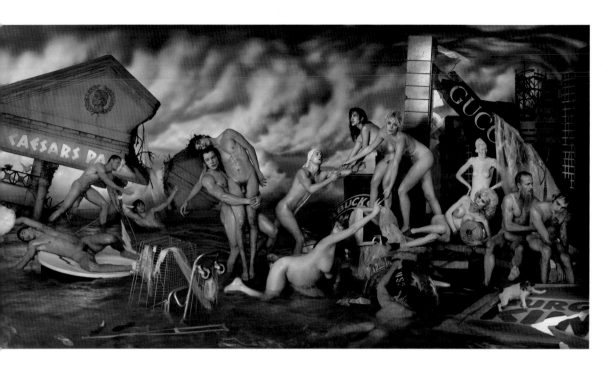

〈大洪水之後：美術館〉和〈大洪水之後：雕像〉兩件作品，平靜地顯示了大災難過後倖存的人類文明成果。但在這種「無人」的世界中，既使保存了再多的藝術經典，究竟還能對誰展現什麼意義，也就成了一種耐人尋味的課題。同樣具有啟示意義的作品〈大洪水之後：大教堂〉，也揭示了人類的另一項共同課題：當處在患難之中時，人們總會尋求宗教或超自然的救贖

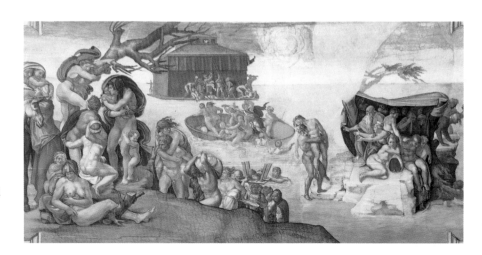

米開朗基羅　**大洪水**
1508-12
280×570cm
梵諦岡西斯汀教堂

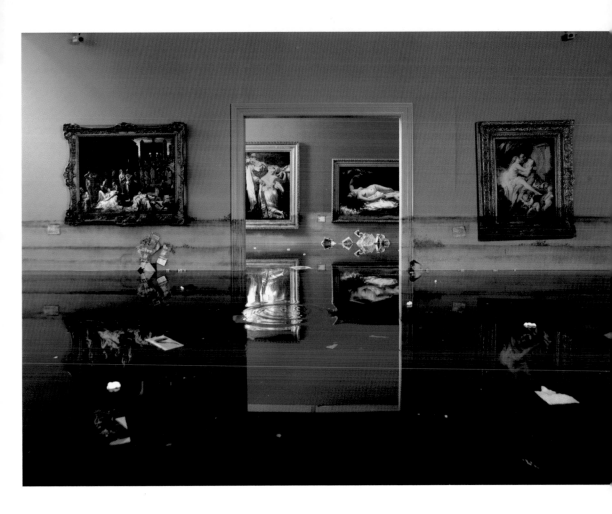

力量，但是惟有結合人類同舟共濟的精神和行動，才能走向希望與光明的未來。

在他2005年創作的〈世界盡頭之屋〉中，斷壁殘垣、家毀而人未亡的戲劇性場景，刻畫出大難來時，為人母者極力保護襁褓的聖潔光輝。而畫面中從容優雅的人物，則讓人不禁聯想到拉斐爾畫中聖母子的古典形象。

拉夏培爾如此敘述他〈大洪水〉的拍攝經過，在他脫離時尚工作前往夏威夷沉澱心靈的那段時間，他沒有任何拍攝工作，於是買了一塊地靠著種田當起農夫，拋下了名氣重新省思自己，不過他仍然對影像抱持著熱愛，後來還是決定回去拍攝照片。在2007年，他親自張貼海報徵求模特兒，在洛杉磯拍攝了「洪水」

大衛·拉夏培爾
大洪水之後：美術館
彩色相紙輸出　2007

圖見42-43頁

大衛·拉夏培爾
大洪水之後：雕像
彩色相紙輸出　2007
（右頁圖）

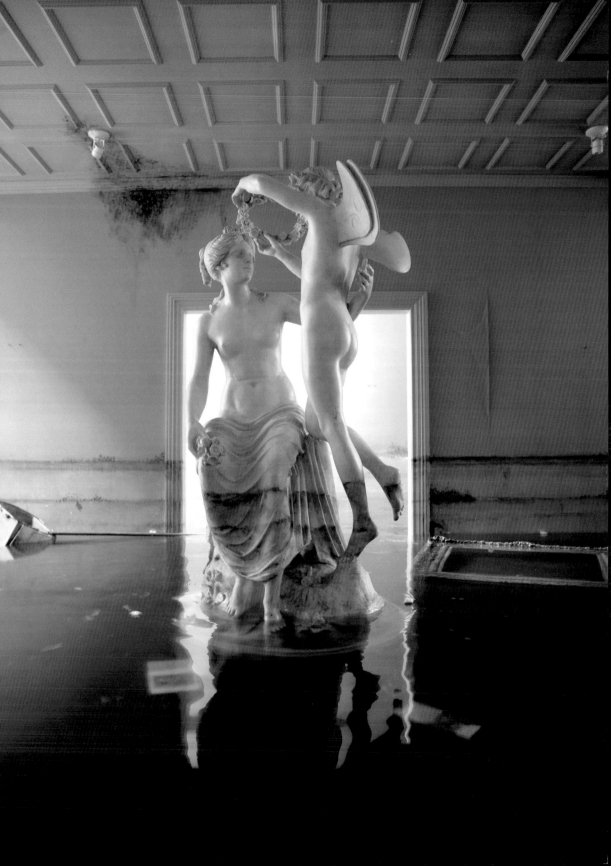

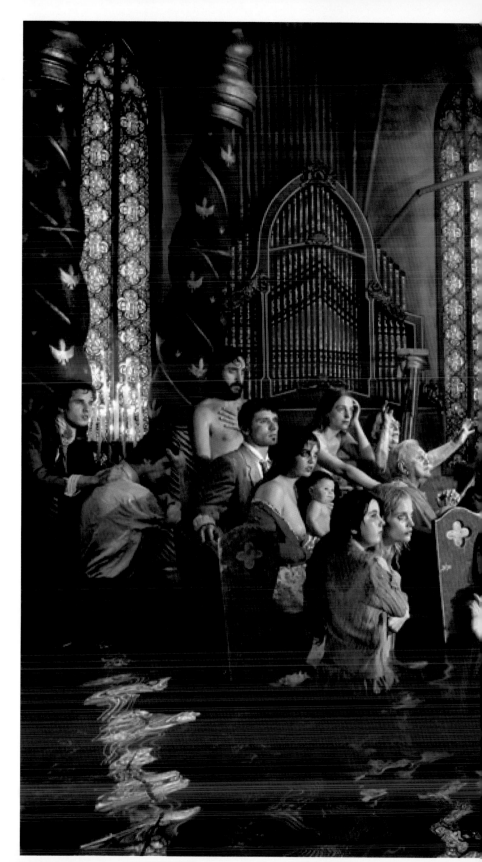

大衛・拉夏培爾
大洪水之後：教堂
彩色相紙輸出　2007

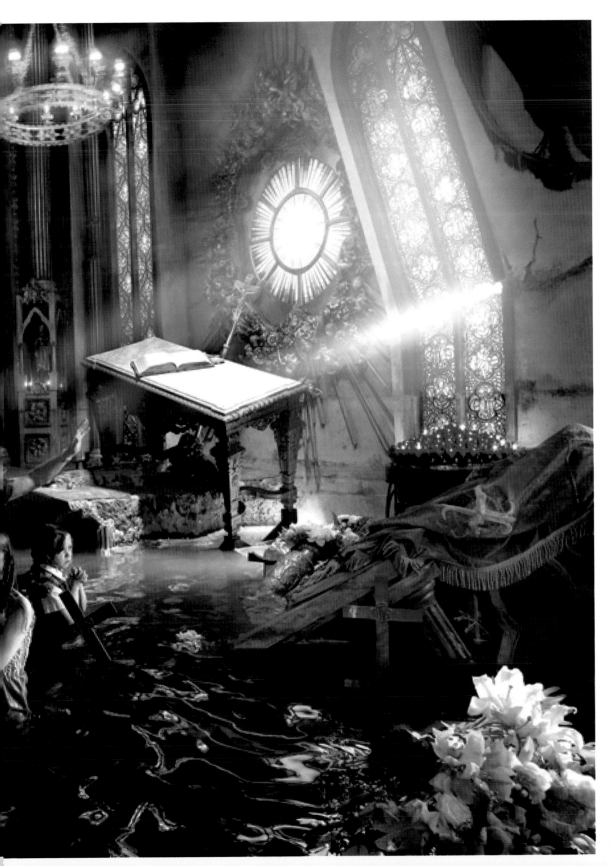

這一系列作品，這也是他創作20年來第一次以美術為導向而創作的作品，他自己形容這樣的過程就如同在拍攝一場電影一般。

拉夏培爾稱，洪水的想法源自於米開朗基羅1508年在梵諦岡西斯汀禮拜堂中的濕壁畫〈大洪水〉，即聖經描述大洪水的經過。他以擅長的裸體來做為創作素材，對他來說，裸體可以褪去不必要的束縛，以真正自由的方式呈現。洪水這幅作品所要強調的是，當物質一切毀滅的時候，呼籲人們更應該在逆境時經由相互協助扶持以重獲新生，〈大洪水〉的作品也頗有回歸到文藝復興時代的構想。

至於此系列所延伸出來的其他作品，尚有〈大洪水之後：大教堂〉、〈大洪水之後：美術館〉及〈大洪水之後：雕像〉。拉夏培爾解釋稱，〈大洪水之後：大教堂〉表示人們在面對有限的生死之際時，會求助於上帝，猶如「天啟」一般。而〈大洪水之後：美術館〉與〈大洪水之後：雕像〉這兩幅作品，則是針對當時藝術作品拍賣哄抬的現象所做出的探討。拉夏培爾認為，藝術收藏不該被當成以金錢高低，拿來炫耀自身價值的工具，所以他運用比喻的手法，藉洪水淹到了博物館，以諷刺這些畫作在洪水來時，人們也無法帶走。藝術家透過作品來提出他的想法，認為藝術不應該成為商業利益的工具，而扭曲了它原本的精神價值。

「最後的晚餐」的時代見證者

拉夏培爾對於具有「超越」意含的藝術主題特別感到興趣，例如：從日常作息中發現神的訊息與存在，或者超脫人人無可避免的死亡時刻。以「耶穌是我的好朋友」（Jesus is my Homeboy）為名的六件作品，即是在美國的街頭、餐廳、住家內等日常環境中，重新上演的一幕幕新約故事：最後的晚餐、耶穌復活、用石頭打死罪人、抹大拉的瑪利亞用頭髮為基督洗腳等。

拉夏培爾思考著，跟著耶穌的是怎麼樣的人呢？他們對耶穌有什麼樣的看法？或是耶穌看他們是怎麼樣的人呢？拉夏培爾又再一次的從宗教繪畫及典故中取材。例如透過「耶穌是我的好朋

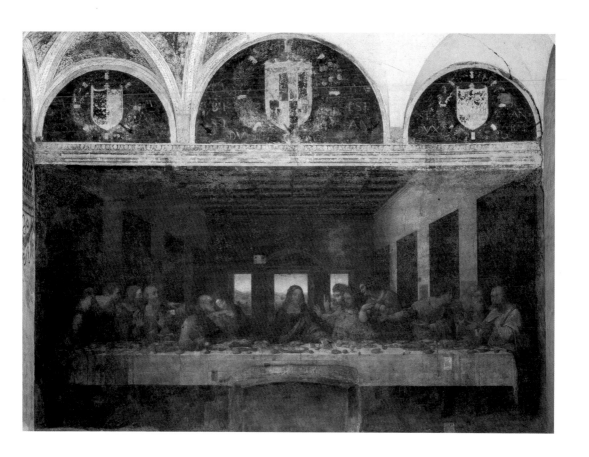

達文西　**最後的晚餐**
1495-98
460×880cm
米蘭感恩聖母院

友」系列照片當中，在中國城前的耶穌，或是在一座橋前被包圍的耶穌，拉夏培爾覺得如果耶穌在這些地方出現，或許可以讓觀者想像那會是什麼樣的情況。

　　拉夏培爾有許多作品取自經典，例如引用達文西的〈最後的晚餐〉（Last Supper, 1495-1498）這幅作品的構圖，以現代的表現手法，將耶穌從遙遠的時空中切換到當代的情境中。在他創作的〈最後的晚餐〉中，一群表情迷惑而無助的年輕人，因為受到吸引而環繞在耶穌身旁，他們相互信賴、對彼此具有強烈的認同感；這種認同感重建了人與人之間的關係，也化解了城市的冷漠之情和疏離感，這對拉夏培爾來說，正是重建人與神之間的關係的重要基礎。他藉由此系列作品，詮釋了耶穌所代表的信息和宗教內涵：神不是審判者，也不是劃分者，而是所有人的好朋友，包括那些被邊緣化的人在內。

大衛・拉夏培爾
最後的晚餐
彩色相紙輸出　2003

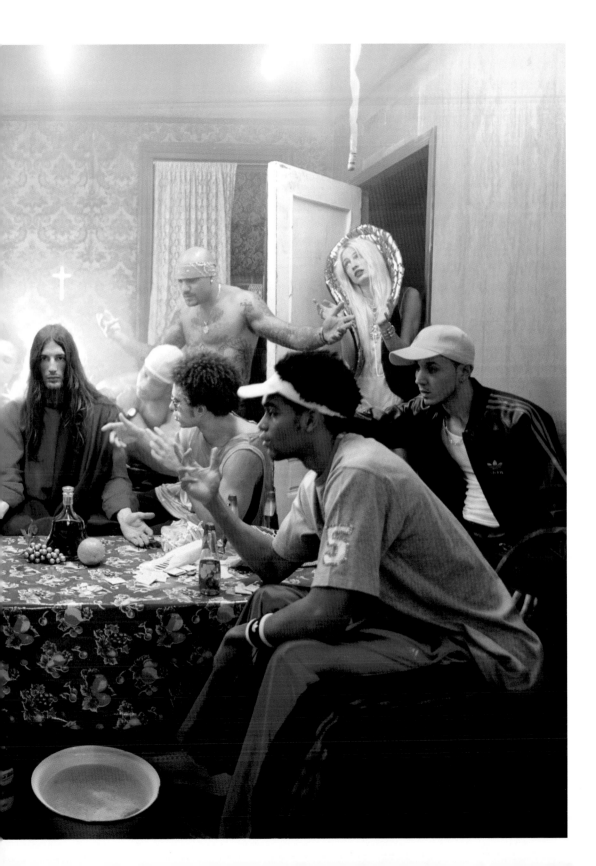

大衛・拉夏培爾　**調停**　彩色相紙輸出　2003

大衛・拉夏培爾　**餅和魚**　彩色相紙輸出　2003

大衛・拉夏培爾　**佈道**　彩色相紙輸出　2003

大衛・拉夏培爾　**塗油淨身**　彩色相紙輸出　2003

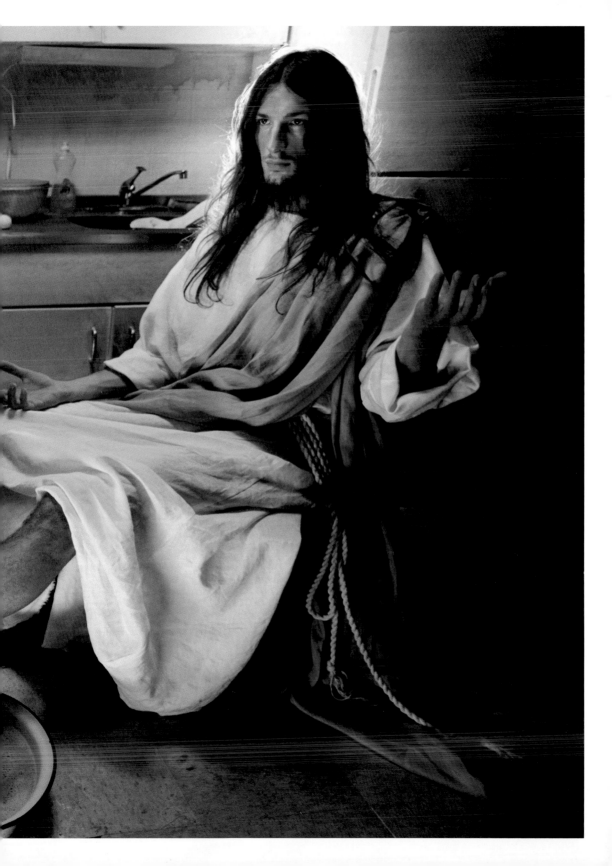

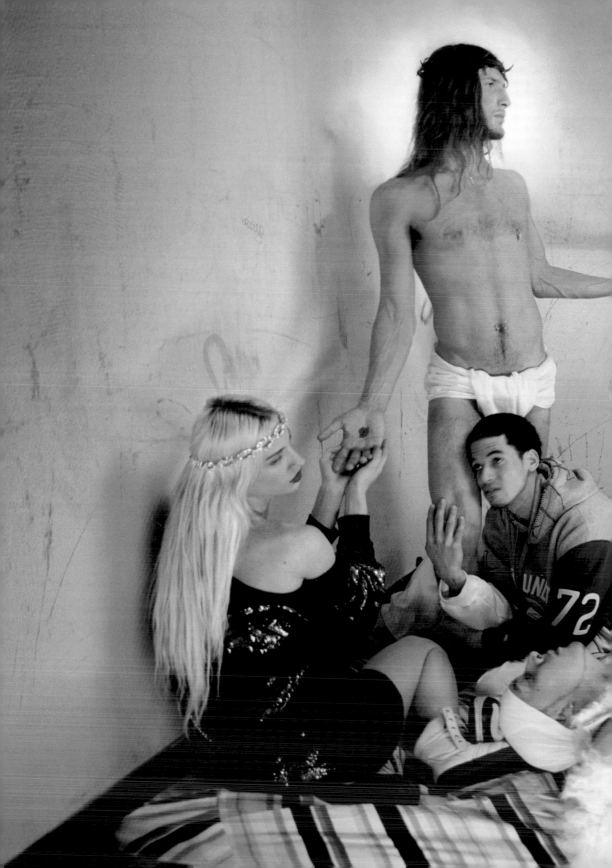

圖見185頁

　　拉夏培爾透過〈聖戰〉（Holy War）這件影像裝置作品，諷刺和批判了當今以宗教為名而發動的各種戰爭，左右圖像與好萊塢式的文字搭配，也幽默地點出了人們以神聖之名來包裝戰爭、以戰爭手段來保證和平的荒謬說辭。此作以類似電影院廣告的紙箱裝置而成，用以調侃當代新聞傳媒的歪風——報導誠可貴，娛樂價更高。新聞中那些駭人聽聞的煽情內容，讓報導變得極具戲劇效果，卻也讓這個時代的人們，失去了對於世界真相的理解與普世價值的關懷。

　　〈糖果清真寺〉（Candy Mosque）則是以寓言手法，抨擊了西方社會對於伊斯蘭教的成見與看法。在此作品中，拉夏培爾透過編導式的鏡頭，將回教清真寺裝扮成為童話故事中，鮮美引人、豔麗可口、其實內藏殺機的「糖果屋」，他藉此類比和諷刺了西方世界將回教徒視為恐怖份子的一種情結心態。

　　回教徒相信，願意為宗教犧牲的烈士，將會有72個處女在天堂裡侍候他，拉夏培爾的〈未來的殉教者和72位處女〉（Would-be Martyr and 72 Virgins），即主要在批判這種傳說的一件作品。他在作品中，挪用了童話《格列弗遊記》中的情節畫面，讓72個回教女人打扮成小芭比娃娃，綁架一位褐膚大男人，清晰的場景和人物，呈現了兩面意含——72位處女，究竟是要勒令猛男完成使命，還是要阻止他執行所謂的神聖任務，其真實意圖不得而知。但這已足以說明，拉夏培爾對所有假借神聖與宗教之名、行鬥爭及殺戮之實的論調，他是不分東方或西方，一概予以譴責的。

　　其他作品中也有取自經典，如果以現代的手法，將耶穌從遙遠的時空中轉換到一般民宅裡，那又會是什麼樣的狀態？像他以金髮女子替代在家中為「耶穌」洗腳，除了些許的性暗示外，也引進了瑪莉‧瑪德蓮（Mary Magdalene）替耶穌洗腳的經典故事。拉夏培爾用古典的思維以現代的手法加以改變，將耶穌裝入現在進行式的狀況劇中，用編導方式讓觀者從中去思考其多元意含。

　　瑪莉‧瑪德蓮在藝術史上的各種圖像呈現，可做為說明愛慾與死亡關係的例証之一。拉夏培爾的這一幅〈塗油淨身〉（Anointing）（圖見178-179頁）顯然是對各種古典畫作進行回應。

大衛‧拉夏培爾
神蹟的證據
彩色相紙輸出，2003
（180-181頁圖）

大衛‧拉夏培爾
糖果清真寺
彩色相紙輸出
2008（右頁圖）

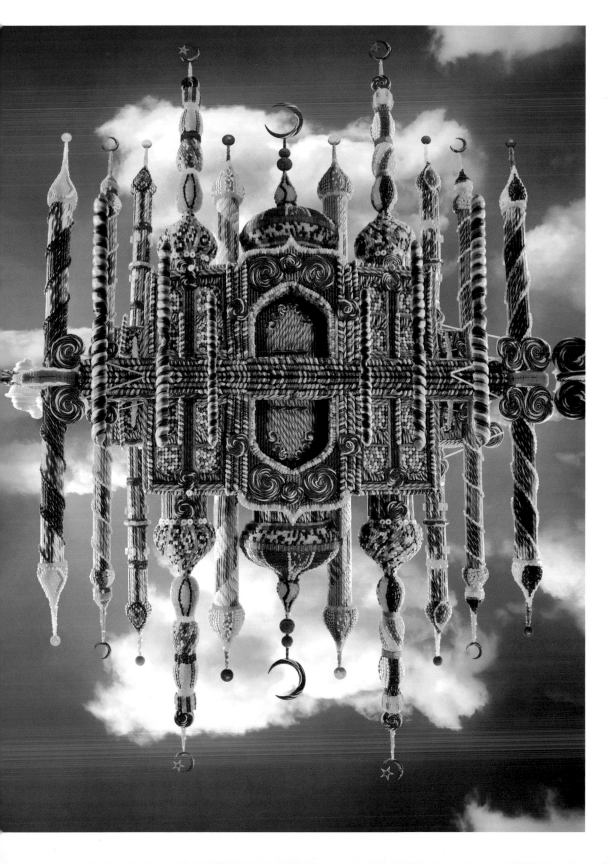

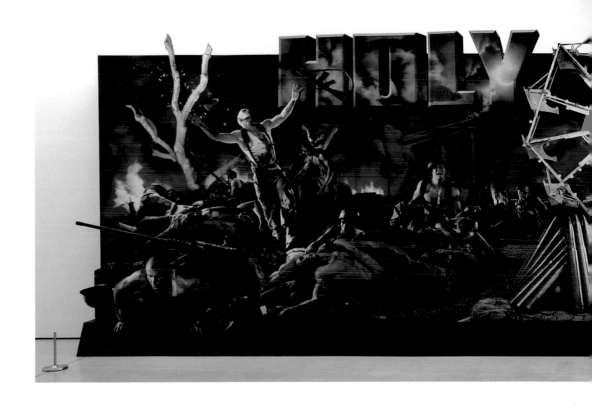

大衛‧拉夏培爾　**墮落：所有能到手的永遠不夠**　回收瓦楞紙板數位輸出　2008

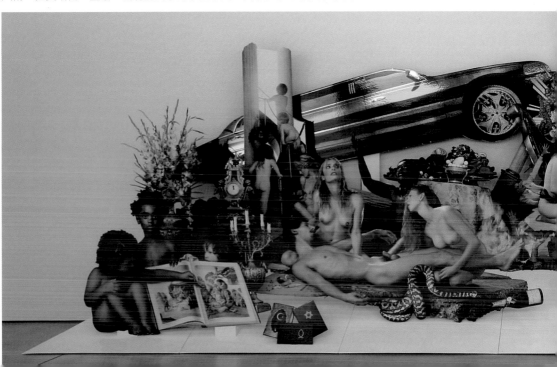

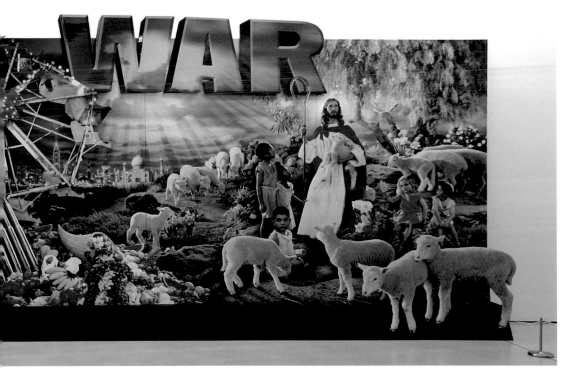

大衛‧拉夏培爾　**聖戰**　回收瓦楞紙板數位輸出　2008

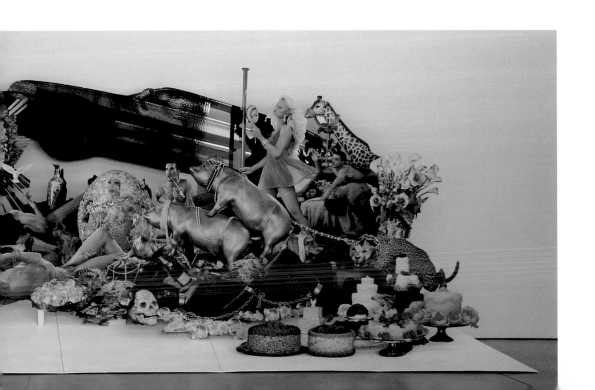

大衛・拉夏培爾　**未來的殉教者和72位處女**　彩色相紙輸出　2008

187

大衛·拉夏培爾　**大利亞**　彩色相紙輸出　2007

大衛・拉夏培爾　**約伯**　彩色相紙輸出　2007

大衛・拉夏培爾　**撒拉**　彩色相紙輸出　2007

大衛・拉夏培爾　**友弟德**　彩色相紙輸出　2007

大衛・拉夏培爾　**但以理**　彩色相紙輸出　2007

大衛・拉夏培爾　**路得**　彩色相紙輸出　2007

大衛・拉夏培爾　**約拿**　彩色相紙輸出　2007

大衛·拉夏培爾　**底波拉**　彩色相紙輸出　2007

大衛・拉夏培爾　**耶西**　彩色相紙輸出　2007

大衛・拉夏培爾　**哈拿**　彩色相紙輸出　2007

大衛·拉夏培爾　**亞伯**　彩色相紙輸出　2007

大衛・拉夏培爾　**亞伯拉罕**　彩色相紙輸出　2007

雖然基督的形像相當的傳統，做出了啟示的手勢，但整個場景卻是設在現代感的一般廚房裡，而略帶淚痕的瑪德蓮似乎正像一位充滿了性幻想的年輕女性。

結語：從流行文化的矛盾到天啟時機的等待

綜觀拉夏培爾的創作，他的藝術特色是普普風味加上幻想的風格，但免不了一般人對於普普藝術的質疑，即態度上的曖昧。拉夏培爾究竟是在讚頌消費？還是在批判消費？如果是要批判消費，他的展現手法卻如此具有形象的魅力，此種令觀者兩難的展現手法，諸如建構災難式的場景、解構形象魅力的根源、大量引用藝術史的題材等，無論有多曖昧，我們都無法否認他作品所帶給觀眾內心無窮的震撼與反思。

拉夏培爾在面對一個苦悶、壓抑、無以排解的社會，他採取一個疏離的態度來觀察，以荒唐的畫面鋪陳，回應無限荒謬的社會現象，其略顯自虐狂神經質的創作，可說是一種盡興愛慕流行文化，卻又必須與之維持適當距離的矛盾綜合體。

都市生活的陰鬱面，具有導致神經不安、失卻方向感、冷漠厭世等特質，以及偶然、瞬間的視覺體驗，是一種集體記憶下的震撼經驗片斷，也是無數生活狀態交織的異化與疏離。拉夏培爾藉由影像創作的形式與內容，主導著都會影像觀看模式的運轉，進而展現自身的生活情調，他堅定掌握了諷刺權勢慾望的關鍵風格，令人眼花撩亂的奇特物境，突破了消費文化的迷障。他的影像是一種具有後設性的開創之作，他的鏡頭隨時等待拉開影像劇場的序幕，當塑造的影像與觀者的解讀交融而變形，即自然產生了警世的訊號，此刻他的嘲諷觀察，即直襲了觀者的感官深處，而打開了我們沉醉於文明物慾的所有提防。

在拉夏培爾的作品裡，性、暴力與災難是常見的主題，在卡漫式視覺呈現之下，觀者仍可從他的作品中感覺到恐怖電影與古老宗教的意味，他可以說是以最為通俗而商業化的拍攝手法，表

大衛·拉夏培爾
以斯帖 彩色相紙輸出
2007（左頁圖）

大衛・拉夏培爾　**唐山大兄**
彩色相紙輸出　2011

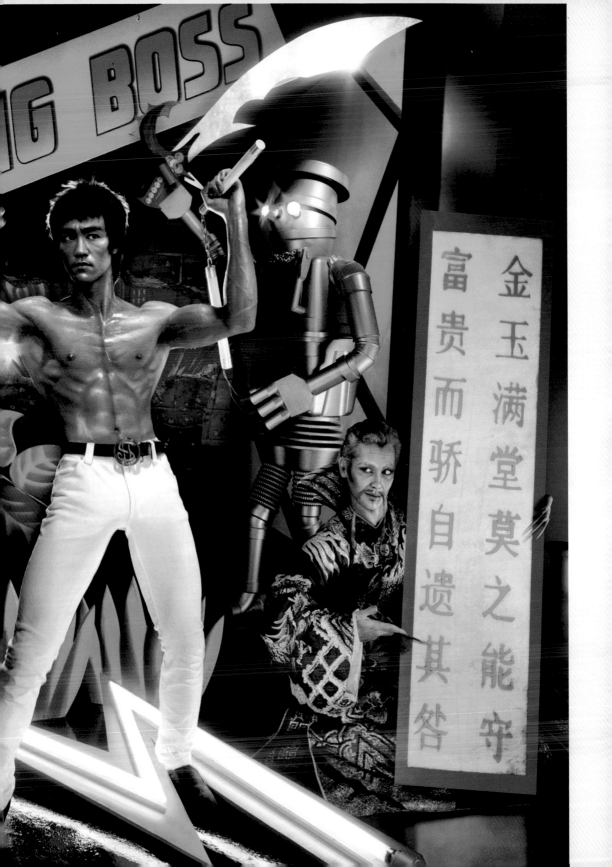

達了對於現實社會的觀察，並指明了既非純藝術也非純影像創作才能登上的藝術聖堂。

在「耶穌是我的好朋友」的系列作品中，拉夏培爾將大眾對於耶穌的想像，轉化入美國都會生活的情境中，耶穌不再被安置在受難的場境，而是被熱愛嘻哈音樂的年輕人所圍繞，充滿著一股迷幻的氣氛。米開朗基羅在西斯汀教堂所繪的壁畫名作，啟發了拉夏培爾創作〈大洪水〉的靈感，此巨作將諾亞方舟涉渡洪水的聖經故事予以轉化，展現了他結合宗教故事與影像藝術的創作觀點。畫中的人物表情與姿態參照米開朗基羅的構圖布局，並以矯飾的手法表現聖經故事中人性墮落而招致險惡危機的悲劇，呈現了美與恐懼並存的鮮明對照。

拉夏培爾深信，那是一種神聖的展現，米開朗基羅試圖藉由對美的詮釋與守護，來証明上帝的存在，此正如同藝術家為世人創造光影色彩，引導大眾領悟天啟的降臨，拉夏培爾可以說是以米開朗基羅為他的創作精神導師。他從身體的時序、激情的危險等角度切入，探討人類天性與本能及周遭環境的相互激盪，以及沉浸於各種價值觀中的情緒變化與體能動態，乃至於創作過程對於生命本質與變動的探索。這樣的創作過程一如展開一段未知的冒險旅程，對於拉夏培爾而言，攝影從來就不只是在表達，而是關於探索。

拉夏培爾年譜

1963	三月十一日,出生於美國康乃狄克州費爾菲爾德。
1973	十歲。隨家人搬至北卡羅來納州;就讀北卡羅來納藝術學院。
1977	十四歲。搬回康乃狄克州;為母親海嘉·拉夏培爾拍攝相片。
1970年代	搬至紐約,就讀於紐約藝術學生聯盟、紐約視覺藝術學院。
1980年代	結識安迪·沃荷,開始為《訪談》雜誌拍攝照片。
1984	二十一歲。三月二十九日,首場個展「給現代人的好消息」於紐約303藝廊展開;十月,於303藝廊舉行第二場個展「天使、聖徒與烈士」。
1986	二十三歲。為安迪·沃荷拍攝最後的相片。
1988	二十五歲。在紐約56 Bleecker Street舉行個展「滿足需要」。
1989	二十六歲。紐約Trabia MacAfee畫廊分別舉辦了「上帝之鏡、發明聖露西」與「一個更好的地方」攝影展。
1991	二十八歲。十一月紐約Tomoko Ligouri畫廊舉行個展「Facility of Movement」。
1994	拍攝Penny Ford的音樂錄影帶〈I'll Be There〉。
1995	三十二歲。為義大利服飾品牌Diesel拍攝平面廣告〈1945年勝利之日〉;獲American Photo雜誌選為年度最佳攝影師。
1996	三十三歲。獲選為VH-1時尚獎年度最佳攝影師;十一月,在紐約Staley Wise Gallery舉行個展「拉夏培爾之地」。
1997	三十四歲。三至八月,「拉夏培爾之地」巡迴至東京Parco Gallery、米蘭Photology展出;攝影集《拉夏培爾之地》獲得紐約藝術指導協會最佳圖書設計獎。為搖滾團體The Dandy Warhols、Space Monkeys拍攝音樂錄影帶。
1998	三十五歲。七月,「拉夏培爾之地」巡迴至法國阿爾展出;獲得Alfred Eisenstaedt Award;九月,於里斯本舉行個展。
1999	三十六歲。在巴黎、紐約、羅馬舉行個展。發表攝影集《拉夏培爾旅館》。
2000	三十七歲。為美國樂手 Moby〈Natural Blues〉拍攝的音樂錄影帶,獲得MTV歐洲音樂獎最佳音樂錄影帶獎;另外還為Kelis、Felix Brothers、安立奎拍攝音樂錄影帶。在洛杉磯、聖保羅舉行個展。
2001	三十八歲。發表作品〈死於漢堡〉;在米蘭、波隆那、柏林、亞斯班舉行個展。為艾爾頓·強、瑪利亞·凱芮拍攝音樂錄影帶。
2002	三十九歲。在倫敦巴比肯藝術中心(Barbican)、維也納舉行個展。為艾薇兒(Avril